U0015007

吳昌碩

編著・梅墨生

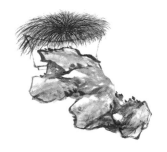

藝術家出版社

前 言

　　畫者，本於天地之靈氣，結於人心之妙想。畫家立於天地之間，萬象在旁，神思融趣，忽然劃然，振筆直遂，以追其所見所聞所感；絕叫一聲，縱橫萬狀，以成精品。吾國繪畫淵源有自，自晉顧愷之，千數百年來，流派林立，代不乏賢；泊乎南北，哲匠間出，風格迴異，自成風範；浩浩長江，巍巍崑崙，不足以道其高遠。後人欲知其詳窺其妙，亦難矣。

　　予生不能為畫，而縱觀古今名家之作，與其一時不得不然之變，始知法後能知無法。前輩有言，此道中盡可寄興，其然歟？展讀歷代名蹟，更覺其法如鏡花水月，宛然有之，不可把捉；而其無法，如長天清水，茫宕無際。

　　此一全集系列襄集古今，選歷代名家之尤者，道其生平事蹟、畫論理念、技法特色、前傳後承，使覽者窺一斑而見全豹，知一畫師而曉一代之畫，讀數十名畫家之集，而知吾國數千年繪畫文明之概況。

　　蓋因年代久遠，戰亂頻仍，名畫流失損壞者不可勝記。因有名家而畫不存者，有畫雖存而寥寥幾稀者，有畫家雖名，而其生平行藏不見於記載者，是故圖文存世不多，介紹不可周全，乃使數人一集，聊勝於無也。

　　昔歐陽詢編《藝文類聚》有云：「欲使家富隋珠，人懷錦玉，以為前輩綴集，各抒其意。」此集之意也。

<div align="right">王亞民</div>

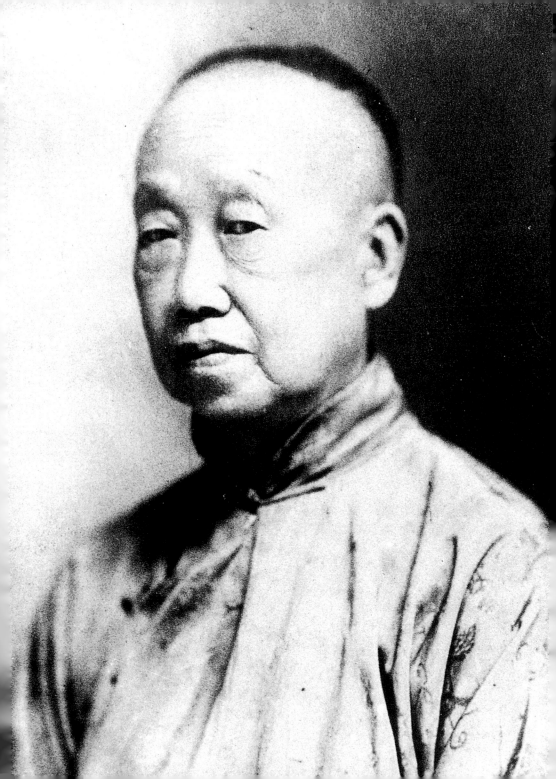

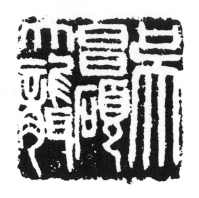

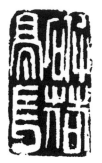

吳昌頏

目 錄

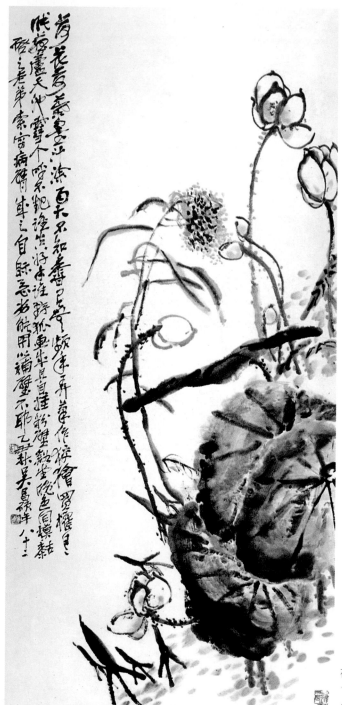

荷塘秋色圖軸
1925年
149×71cm

一　生平傳略

家　世

　　吳昌碩名俊、俊卿，初字香補，或作香圃，中年後改字
昌碩，亦署倉碩、蒼石，別號缶廬、老缶、老蒼、苦鐵、大
聾、石尊者、破荷亭長、蕪青亭長、五湖印丐等。晚年以字
行。一八四四年九月十二日（清道光二十四年八月初一）出生
於浙江省安吉縣鄣吳村（今屬孝豐縣管轄）一處窮山溝裏，一
九二七年十一月二十九日（農曆丁卯年十一月初六）卒於上
海，享年八十四歲。父名辛甲，是一位不仕舉人；母親萬氏，
生三男一女，吳昌碩行二。

　　吳家先世世居江蘇淮安，北宋徽宗政和年間避金兵之亂
南遷浙江天目山區。吳氏家譜中第一代始祖吳瑾，即南渡

彰吳村

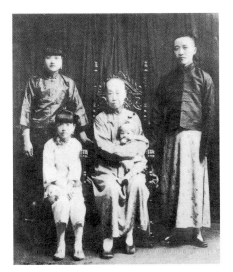

吳昌碩和兒、媳等
親屬合影

時由淮安遷安吉定居的。其子孫迄今已逾二十餘世。自明朝以來，安吉吳氏即有數世祖先在當時頗負詩名。尤以其第十二世祖吳維岳（字峻伯）、第十一世祖吳稼澄（字翁晉）、伯祖吳應奎（字蘅皋）及從祖載伯、明伯、翁吉、翁升等為著，皆有詩稿傳世。吳昌碩曾祖名芳南，字涵芳，清國子監監生；祖父名淵，號目山，清嘉慶舉人，曾任海鹽教諭，又曾掌安吉縣古桃書院院長；父名辛甲，字中憲，號如川，別號周史，清咸豐辛亥舉人，雖名取知縣，但不願為官，耕讀終其生，平時喜吟詠及篆刻，著有《半日村詩稿》（未付梓）。吳昌碩兄弟三人，有一妹。長兄名有賓，早夭；昌碩行二；三弟名祥卿。吳昌碩年十七歲時，避兵禍，兄弟妹皆先後於兵荒馬亂中死去，而昌碩隨父遠逃，在石蒼塢遇險，故又名蒼石，以為紀念。

吳昌碩家族於兵亂前居鄣吳村有四千餘人，及亂後生存者只二十五人，「骨肉剩零星，流離我心苦」（昌碩詩句）。這次兵荒馬亂對吳昌碩打擊很大，印象殊深，一生難平。

吳昌碩生有三子一女。子育（字半倉）、涵（號子茹，別名臧龕）、三子邁（字東邁），女丹姁。除育早殤外，涵與邁之間亦有一子早殤。丹姁為次女，長女亦早殤。涵出為從父子，邁及女皆工篆隸。孫一名志源（字長鄴），為上海文史館館員。

生 平

　　吳昌碩的八十四年人生，基本上是在動亂、清寒、奔勞之中度過的，只在晚年才享受了相對的安定生活和聲傳遐邇的名譽。對中國社會歷史進程發生重大影響的一八四〇年的鴉片戰爭，就發生在吳昌碩出生的前四年。從一八四〇年的鴉片戰爭開始，凡太平天國運動、第二次鴉片戰爭、洋務運動、中法戰爭、中日甲午戰爭，戊戌維新運動、義和團運動、辛亥革命、張勳復辟、袁世凱稱帝、護法運動，以至軍閥混戰等幾無不經歷，直到蔣介石發動「四一二」反革命政變，可謂中國近代天翻地覆時代的目睹者。中華民族在近代經受帝國主義侵略，以至淪爲半殖民地、半封建的社會現實，均爲昌碩這一代人所親歷。同時，外來文化的衝擊與本土文化的交匯及其變革，也爲吳昌碩這一代人所感受。他切身領略了十九世紀後期與二十世紀初期中國社會的重大變化。

　　吳昌碩的一生，大體分爲三個時期：二十八歲以前爲早期，二十九歲至五十九歲爲中期，六十歲以後爲晚期。從一至十六歲是他生活得平靜安定的童少年家居階段，讀私塾，學篆刻，啓蒙於經史詩詞，很受家庭薰陶，一切都平淡平常而且平安。可是，他十七歲這一年，儘管北平發生了英法聯軍火燒圓明園這件震驚中外的

吳昌碩長子吳育

大事，對於少年吳昌碩沒有任何直接影響，對他發生重大影響的倒是太平軍攻浙以及清兵的追剿事件。他的一家在這次兵亂中，只剩下他與父親二人生還，而且逃亂之中，他與家人失散，隻身逃難，度過了近五年的流亡生涯。他依靠打短工，甚至以野果、樹皮、草根充饑，飽受離亂漂泊之苦，終於在二十一歲時與父相聚，回到家鄉耕讀度日。這段不平常的閱歷，這段病苦酸楚的生活，當然對於青少年時代的吳昌碩會產生非比尋常的影響。他後來常以詩文表達對這一難忘歲月的深深記憶，自在情理之中。在他二十二歲這一年，生活又趨平復，父親娶了繼室，家遷安吉城中，而且在縣里學官的督促下，他應鄉試

吳昌碩夫人施氏

竟中了秀才。到二十九歲與施夫人結婚後，便正式開始了外出交遊、尋師訪友的求學和謀生生涯。特別是在蘇州得吳大澂、吳平齋、潘鄭盦三大收藏家賞識，得以遍覽古代文物、金石書畫等，眼界洞開，見識大長，為後來的藝術創作奠定了廣闊而堅實的基礎。另外，在他將自己造就為一代藝術大家的過程中，也應當重視他到杭州師從俞樾學習文字、訓詁及辭章之學的意義。此外，在這三十年間，吳昌碩的人生與藝文幾乎是同步增長成熟的。一大批文人、名流、藝術家師友的交流切磋、砥礪影響，極大地豐富了吳昌碩的文化視野，提高了他的藝術修養。在他這個重大的修鍊階段，楊峴、高邕之、吳伯滔、蒲華、任伯年、金鐵老、沈石友、虛谷、任阜長、施旭臣、陸廉夫、張熊、胡公壽、馮文蔚、汪鷺汀、潘祥生等師友無不起過或大或小、或顯或隱的影響作用。他的遊蹤也遍及吳、杭、滬、湖等地，可以說這是他「讀萬卷書，行萬里路」、看萬張畫、交萬人友的一個大錘鍊時期。齊白石曾稱譽「老缶衰年別

有才」，若不是這三十春秋的淬礪，衰年的別才恐怕是無所從來的。這個時期，吳昌碩基本上以教館、充當幕僚、捐做小官為生，養老育妻小，為生計所苦。奔波生活，寄人籬下的生活，給中年的吳昌碩很大的刺激和磨練，逐漸形成了他幽默與冷眼看世事的性格，從他不少自嘲的詩句與題跋中不難證實這一點。三十九歲接家眷定居蘇州，友人推薦為縣丞小吏，生活清苦。但這是他勇猛精進的藝術成長期。四十四歲這一年，吳昌碩又定居上海，仍是「一官如虱」，收入微薄，鬻藝收入亦菲薄，「奔走皆為稻粱謀」爾。他四十三歲時，任伯年為畫〈飢看天圖〉肖像，自題詩句便有「胡為二十載，長被飢來驅」、「生計仗筆硯，久久貧向隅」之句自況。「酸寒尉」也確是半生酸寒了。

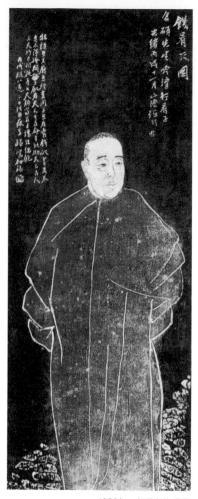

1886年，任伯年為吳昌碩作〈飢看天圖〉

儘管吳昌碩自己生計維艱，鬱鬱不得志，但對外強侵辱，他卻並不退縮。一八九四年中日甲午戰爭爆發，他已五十一歲，竟不顧親友阻攔，奮然投筆從戎，入中丞吳大澂幕佐同出山海關禦敵。這一舉動，雖以吳大澂兵敗回籍為結果，但它表現了吳昌碩這位文人藝術家的民族氣節與愛國熱忱，也讓人們看到了他剛勁昂奮的內在心理素質，而這種素質恰恰也在他的藝術風格中有著淋漓盡致的體現。隨後，戊戌維新、義和團運動、八國聯軍入京，上海灘淪為殖民地，人民生活日陷水火，國事顛沛日益風雨，吳昌碩內心的不平與憤懣也就鬱積日深，可又無可奈何。一八九九年，五十六歲的吳昌碩由丁葆元保舉任江蘇安東縣（今漣水）知縣，走上了這個

「酸寒尉」一生權力的頂峰。但只一個月，便因不善奉迎上司而辭去，「一月安東令」的印文所透露的正是一個失意的正直文人的內心傷感世界！

自五十六歲任安東縣令旋即辭職以後，吳昌碩已經徹底放棄了仕途乃至以仕途謀生的打算，開始安心於藝術創作了。經過不過幾年的再修鍊，很快吳昌碩的藝術事業走向了輝煌時期。大約自六十歲前後，吳昌碩的畫、印、書、詩都已達到高度成熟，不僅面貌自立，而且風格強悍，卓然大方，影響日隆，譽及海外。他六十歲這一年，日人長尾甲來訪，倍爲崇尚其藝術。從此，其藝術知名於東瀛。六十一歲時，吳隱、丁仁等創立西泠印社，又公推他爲社長。事實上，吳昌碩在進入老年時期以後，開始眞正地被世人所認同、所稱譽，走向了藝術創作的巔峰階段。

花甲之年以後的吳昌碩，基本上往來於上海與蘇州之間，過的是傳統文人雅士詩酒會友、書畫自娛、鬻藝爲生的日子。吳昌碩的繪畫，至六十歲而門戶已立，而其創作巔峰大約在六十五歲至八十歲之間。一九○九年，吳昌碩六十六歲時與高邕之、楊東山、黃俊等人創立上海豫園書畫善會，被推爲社長，是年遊江西，次年至北京，獲觀名勝。吳一生大部分時間活動於吳、滬、杭一帶，北上僅二、三次，出山海關，至京、津，但他的性格氣質卻有些像北方人。七十歲時，吳昌碩在上海遷居吉慶

西泠印社四照閣

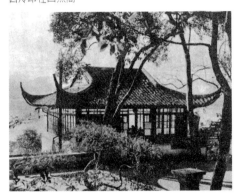

上海北山西路吉慶里923號

里九二三號，三上三下的房子，始爲寬敞。是時，重訂潤格，王一亭、王夢白、梅蘭芳等名人歸門下，其在藝壇的地位已經確立。七十一歲時，日本的石鹿叟在六三花園爲其辦個人書畫展，旋商務印書館印《吳昌碩先生花卉畫冊》出版，又被推爲上海書畫協會會長，翌年，又爲海上題襟館書畫會會長，頗飲時望。七十四歲時，施夫人病歿。是年冬，感直隸、奉天水災，作〈流民圖〉，義賣書畫。吳昌碩晚年，很受日本人推重，在日本國屢爲之辦展，出畫集，可謂紅極一時。在他七十八歲這一年，與西泠印社同仁募得八千元巨款從日本人手中搶回〈漢

漢三老石室
1922年建

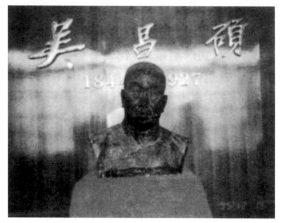

吳昌碩紀念館內
的吳昌碩銅像

三老碑〉。在他八十四歲這一年，又值閘北兵亂，曾避居餘杭縣塘棲鎮小住，再遊超山，復瞻宋梅，遂認報慈寺宋梅亭畔所長眠之所，由是益證其「平生梅花爲知己」之情愫。於是年十一月二十九日（農曆十一月初六）辭世於滬上寓所。六年後，移葬超山。

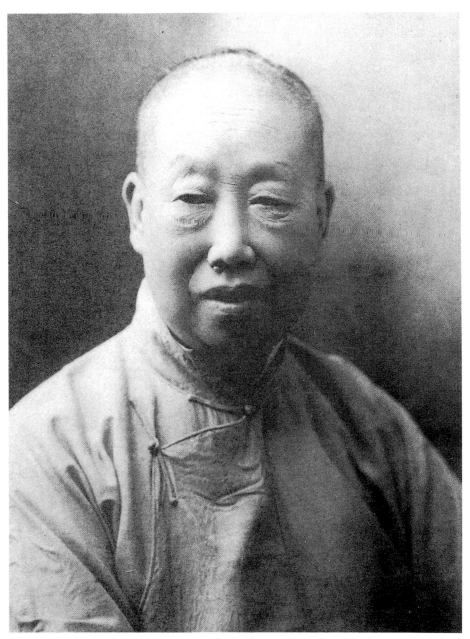

吳昌碩像

交 遊

　　吳昌碩一生交遊廣泛，特別是江南名士文人、書畫名流、收藏大家等。其傳世詩集中有四十二歲所作《懷人詩》十七首，四十三歲所作《十二友詩》十二首，可見其早年交友概略。光緒十八年(1892年)，吳昌碩年四十九歲，曾隨筆摘記生平交遊傳略，約二十餘篇，定名《石交錄》請楊峴斧正，譚獻作序，然未刊行，稿存今浙江省博物館，是難得的吳氏交遊資料。其中有謂：「余性喜交遊，而足跡所至，素心人恒不多覯。固由迂拘所致，亦由不欲濫故也。在里居日，來往皆親舊，其為客而與余獨厚者，獨沈楚臣紹梁。」可見，吳昌碩早年家居時之至友僅一個沈楚臣。吳昌碩為什麼喜歡他？《石交錄》稿說沈氏：「性豪俠，有奇氣。」大概這是吳最激賞的氣質。接下去，吳氏寫到：「至余遊吳門，約友轉多。」吳昌碩約在三十六歲初遊吳門(蘇州)，也即是此後交友漸多。「其相愛者」，有顧潞、沈鳳詔、沈祚、沈翰、杜連章、安濟青等人。這些在吳昌碩青壯年時與之交遊的人，或「性豪俠，有奇氣」(沈楚臣)，或「性木訥，善繪事」(顧潞)，或「文采倜儻，有王謝風」(沈鳳詔)，或「通《說文》、小學，考訂精密」(沈祚)，或「工書畫，性情瀟灑，喜收藏古物」(沈翰)，或「少年練達，力學不倦」

合影：自左至右，前排：錢瘦鐵、王個簃、吳臧堪(涵)、劉玉盦、橋本關雪(日本大畫家)、唐吉生。中排：不詳、劉山農、王一亭、吳昌碩、不詳、柴田六次、李福成。後排：夏金堂、潘天壽、諸聞韻、吳東邁、姚虞琴、駱亮公。

（杜連章），或「工楷書，爲諸侯上賓」（安濟青），都是學有所長，或性情中人，吳昌碩感嘆：「金蘭之誼，其庶幾乎？」可見，從三十六歲左右遊吳門，至四十九歲錄《石交錄》，這些朋友是對吳昌碩有所影響的。作爲深受傳統文化薰染的吳昌碩，也與歷代文人雅士一樣，崇尚正直、高潔、奇拔、淵博、脫俗的人格，從他的交遊中可以印證他的好惡。如在其學書印早期即給以指點的吳山（字瘦綠），「少遊大江南北，爲人豪俠，倜儻不羈」，曾教誨他「篆隸如印泥畫沙，無取形似」，這種藝術表現的風貌，我們在後來吳昌碩的篆書、隸書上可以強烈地感受到。爲吳昌碩終生服膺的楊峴，是一個「爲學博綜漢唐，不讀宋以下書」的學者，不僅「詩古文皆峻潔廉悍，一洗凡近」，而且爲人「顧不諧於俗」，這一點尤爲吳所傾倒。楊推重吳的篆刻「謂爲近古」，理解吳對高古渾樸美的追求，因成莫逆的忘年交，吳甚至願以師事之。

　　吳昌碩一方面傾倒於那些「性豪俠，有奇氣」的人，另一方面也仰慕那些「性沈靜」、「斂氣自守」的人。譬如他稱讚凌霞：「懷瑜握瑾，無求於世，自樂其真，豈易得哉！」，並慚愧自己「爲身世所累，浮沈薄宦，所謂知不可爲而爲之者耶。」對於凌的「高風遠韻，吾於處士羨焉。」

　　遍查《石交錄》，可見吳昌碩所敬所仰、所崇所尚、所激所賞、所親所近，皆是一些志抱高潔、性情真奇、學問淵雅、工書善畫、能文能印之輩。不妨爰錄其《石交錄》中所收諸師友名錄如次：吳山、楊峴、方濬益、凌霞、章綬銜、金樹本、王瑭、顧曾壽、潘鍾瑞、徐士駢、吳雲、沈秉成、施浴升、陳殿英、張行孚、胡钁、周作鎔、施補華、譚廷獻、徐維城、潘祖蔭、胡公壽、金杰、楊晉藩、金彪、顧潞、沈紹梁、沈鳳詔、沈祚、沈翰、杜連章、安濟青、張熊、顧澐、陸恢、吳穀祥、費以群、杜福昌、任薰、吳滔、蒲華、楊南湖、

李郛、胡錫珪、李嘉福、卞祖海、潘喜陶、杜文瀾、畢兆淇、錢國珍、袁學賡，計五十一人。此外，在《懷人詩》中還提到施石墨、裴景福、潘志萬等友人，於《十二友詩》中還提到朱鏡清、任伯年、吳淦等友人，其文精悍，其詩古崛，而其情眞摯，其味雋永。吳昌碩好交友而有選擇，取友所長，知友所抱，憐友所病，同友所心，一片古意雅風。亦爲吳昌碩友人的張鳴珂在《寒松閣談藝瑣錄》中評價吳「性孤冷」，這個評語是從吳昌碩飽經生活憂患、飽看世態炎涼，因而性情中不免於自我狷介的一面來落筆的，自有其合理眞實之處。不過，從吳昌碩的交友爲人來看，他是冷中有熱、外冷內熱、冷俗熱雅的。

《石交錄》所述四十三位（五十一位之數有沙孟海補入別稿之八家）契友，並未盡錄其所契者，如至交任伯年事跡無

吳昌碩和王一亭合影（左圖）
吳昌碩和日本友人合影

錄。吳昌碩五十歲以後，又整理出為十八位契友刻印之印存，名為《削觚廬印存》兩冊，每位印存後均有契友之傳，這十八位是：吳山、潘芝畦、吳雲、章綬銜、沈中復、陳桂舟、凌霞、杜小舫、周作鎔、方子聽、楊晉藩、畢蕉庵、錢子奇、楊見山、金樹本、徐士駢、袁學廎、費以群。不僅如此，因為吳昌碩記錄詩書畫友的《石交錄》和《削觚廬印存》分別完成於五十歲前後，其後來的摯友便未在記錄之中，如諸貞壯、沈石友等。

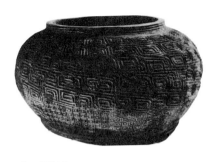

漢回紋陶罐

這些師友，都從為人為學為詩為印為畫等方面對吳昌碩有所啟示、教益、指導、幫助，乃至鼓勵，實難一一確究其作用。對於吳昌碩這樣一位善於學習、轉益多師、厚積薄發、大器晚成的大家來說，這種廣參博采的功夫與轉益多師的時期，對於成就自家藝術堂廡，實在是至關重要的！下邊只能擇其最為重要者論列數人：吳山，字瘦綠，號鐵隱，歸安人，是吳非常敬佩的師友。吳山對吳昌碩指點頗多，中年時期的吳昌碩作客菱湖岳父家，與山寓近鄰，往訪傾談，十分投機。吳山精於篆、隸書，善治印，出入秦漢，因此他對吳昌碩的教誨，令吳昌碩「遂師事焉」。潘芝畦，初名喜陶，字子餘，又署芝畦、紫畦，號藥池，海寧人。吳昌碩二十二歲中秀才，便是潘氏強促他去應試的，乃得補庚申博士弟子員，故吳一直以師事之。吳長鄴謂：「昌碩先生三十歲左右，從潘學畫梅，筆法亦似之，畫梅不謂之曰『畫』，而曰『掃』。」[1]吳昌碩一生喜梅畫梅，或與此早年因緣有關。吳昌碩早年學詩則是受施旭臣

註1.吳長鄴：《我的祖父吳昌碩》，上海書店，1997。

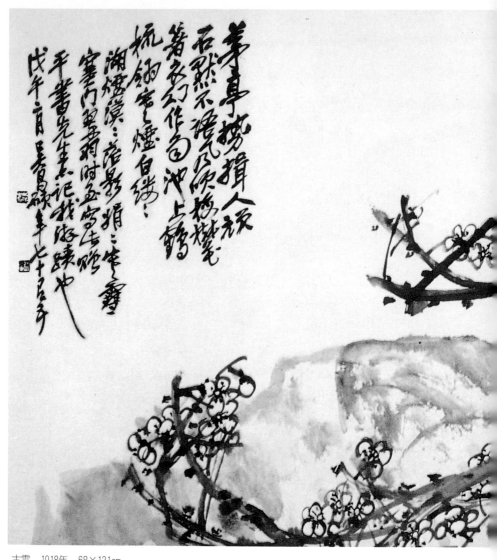

古雪　1918年　68×131cm

的指教，施名浴升，與缶翁同里，後又同執禮於俞曲園門下，
誼在師友之間。此外，老師俞樾與楊峴更是吳昌碩所心折的兩
位先生。吳昌碩曾在二十六歲時負笈杭州，從大儒俞曲園習文
字、訓詁及辭章學，後又於三十歲時再赴杭就學於俞。吳三十

九歲時移居蘇州，特擇居近楊宅之南園，時相請益；楊峴也是
吳篆刻的知音，盛讚其印粗頭亂服之美。我想，這對於早年顛
沛之中不得志於世的吳昌碩都是極難得的鼓勵與支持，因此，
吳以感戴加欽敬的心情師事他們，自然得很。我們讀《石交

錄》及《缶廬集》的文與詩，不難從中感受到吳昌碩作為詩人文人的那種傳統功底，應該說其中便離不開俞、楊二師的教誨之功。此外，他與大收藏家吳雲、吳大澂、潘祖蔭、裴景福等人的交往，或入幕府，或常交換印、物等，瀏覽既夥，見識日增，實為極重要之經歷。當然，圍繞在吳昌碩身旁，或謂經常介入吳昌碩生活，並在他的藝術生涯中具有不可低估的潛移默化作用的正是一大批書畫印方面的藝術家。張子祥、胡公壽、凌霞、蒲華、任薰、任伯年、陸恢、畢兆淇、吳伯滔、楊伯潤、吳秋農、沈翰、吳山、倪田、黃山壽、虛谷、錢慧安、沙馥、程璋、高邕之、顧澐、丁仁、王福廠、王震、沈曾植、鄭孝胥、朱疆邨、曾熙、李瑞清等藝術家先後雲集上海，吳與他們多有交誼，蔚成一時海上墨林風氣。就中若論交誼之厚，固難一一列舉，不過，若論在繪畫方面對吳有較大影響者，則不能不特別提出任伯年了。眾所周知，任伯年在繪畫上曾對吳有所指導和啟示，「任伯年和吳昌碩是亦師亦友的關係」（吳東邁語）。吳昌碩曾自謙說：「吾三十學詩，五十學畫。」此說風傳，亦成為吳「大器晚成」的美談。事實上，吳三十多歲既已習畫梅、菊，只不過不輕示人，那時他主要是習詩、刻印、學書，自認為畫並不成熟。在十九世紀八〇年代前後，二人交誼日濃，往來頗多，吳經常去任家切磋藝術，談天說地，技藝大進。據龔產興研究，吳以書法入畫，還是受到任的指點[1]。據吳長鄴說，吳昌碩是在上海得高邕之書薦認識任伯年的，那時吳三十六歲，向任請教繪畫筆法[2]。任也多次為吳作肖像畫，如〈蕉蔭納涼圖〉、〈蕪青亭長像〉、〈饑看天圖〉、〈酸寒尉像〉等。實際上，他們的亦師亦友關係，更便於互相交流，

註1.龔產興：《任伯年研究》，天津人民美術出版社，1983。

■ 16 註2.吳長鄴：《我的祖父吳昌碩》，上海書店，1997。

取長補短。在任氏畫名大盛、畫藝已成熟時，吳昌碩的確在繪畫方面還顯得不夠成熟，因此，任啓發他「以書入畫」是很可能的。當任伯年逝世時，吳昌碩年五十二歲，畫藝尚在醞釀期。他挽任氏的聯語為：「北苑千秋人，漢石隋泥同不朽；西

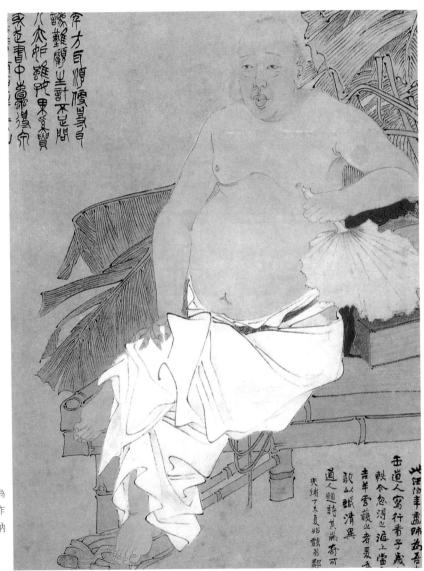

任伯年為
吳昌碩作
〈蕉蔭納
涼圖〉
（局部）

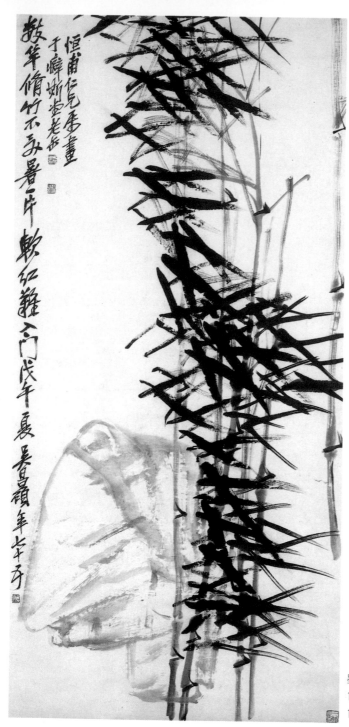

墨竹
1918年
107×50.5cm

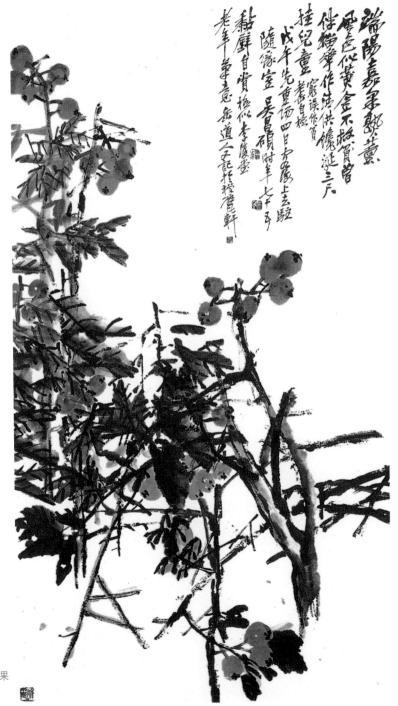

端陽嘉果

1918年

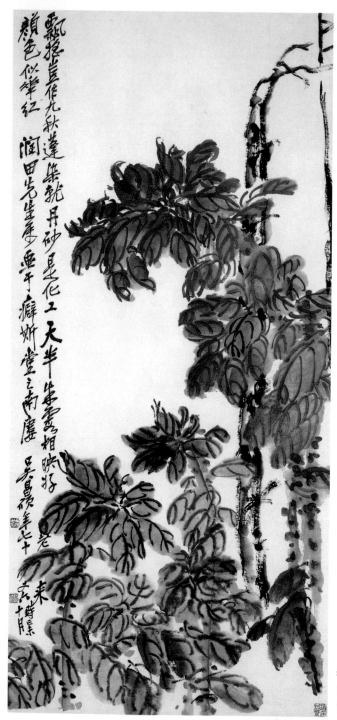

老少年
1919年
109×50cm

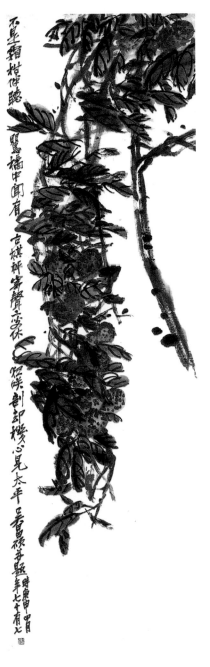

不是罐枝偏听

鹭桥中闻有

吉祺师声音□保

视快割却机心见太平 吴昌硕并题 时庚申四月

年七十有七

荔枝
1920年
152×40.1cm

風雨行淚，水痕墨氣失知音。」足見交誼之深，心況之傷。

　　吳昌碩尊師愛友，與人交極重風誼。對於蒲華這樣潦倒的好友，常予關照。據吳長鄴回憶吳東邁講：蒲華六十歲時，貧至無米爲炊之境，隆冬將臨，吳昌碩便以書薦蒲去常熟沈石

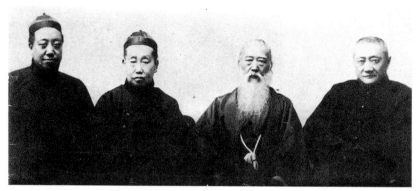

合影：吳涵、
吳昌碩、日本
友人、王一亭

友處，藉助整理文字詩稿，暫爲棲身度困之計。當蒲華去世後，因無子息，孑然一身，蕭條淒涼至甚，吳與藝友爲之棺殮治喪，處理後事，並以恭楷書墓誌銘，篆書其蓋，以爲紀念，可謂對這位「交君垂四十年」的老友盡其心意矣。

　　吳昌碩的交遊不限於書畫界，還有演藝界當時蜚聲中外的梅蘭芳。每次梅到滬獻藝，吳必往觀，大加推崇；而梅亦必到吳寓所拜訪，以至成爲忘年交。這些交往一方面豐富了吳的生活，開闊了視域，也擴大了吳的聲名。

　　吳昌碩的成名固然是由於他藝術本身的多方面成就，另外原因便是他交遊的中外名流爲之延譽。除了國內的俞樾、吳大澂、楊峴、吳山、沈曾植、任伯年等的推介外，日本友人播揚聲譽，也極重要。如日本著名書法家、楊守敬門人日下部鳴鶴在光緒十七年(1891年)便專程來拜望吳昌碩，成爲第一位日本友人。後來日下部鳴鶴的弟子河井仙郎又到上海入吳門習篆刻，那是一八九九年，吳昌碩尚未具大號召力，但卻爲後來他

在日本的受推重埋下了種子。此後，河井仙郎幾乎年年來華，問印藝於吳。而日後河井的弟子又是大名鼎鼎的西川寧，這對於推動吳昌碩在海外的名聲自然是舉足輕重。

品　性

　　吳昌碩是一個性情中人，他嘲諷達官，同情饑民；他同情潦倒失意人，崇尚豪俠有奇氣的人；他孤冷而又真率灑脫，因而他是一個風趣的人。又由於他有學問、才思敏捷，他的風趣便常常以幽默來表達。他飽經憂患，早年坎坷，中年顛沛，屬於封建社會的失意文人；但他並不世故，老來仍存童心，讓人覺得可敬可親，人情味濃厚。

　　《缶廬詩》卷一中他作有〈刻印〉長古，中有夫子自道句：「我性疏闊類野鶴，不受束縛雕鐫中。」這雖是借論印而發，卻是在自我評價。野鶴的悠閒從容、放逸雲霄，正是缶翁所嚮往的，自己性情「疏闊」，不是斤斤計較、願受牢籠的

餘杭縣吳昌碩紀念館

人。吳昌碩二十二歲中秀才，遂後絕意官場。五十六歲時經丁葆元（吳民先說為端方）保舉而為安東（今江蘇漣水）縣令，但因不願曲意逢迎而與上司忤逆，只一月便辭去，因有「一月安東令」之印傳世。在任一月留下的「政績」即在縣衙前鑿一大井。因漣水地處淮河流

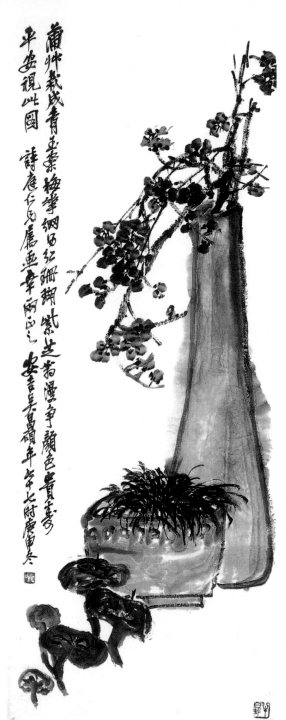

桃花
187.7×48.6cm
（右頁左圖）
此作空靈飄逸
，是缶翁的別
調。自與長於
畫桃花的任伯
年異趣。

牡丹水仙
花卉屏之一
1905年
（右頁右圖）

瓶梅
1920年
106×40.2cm

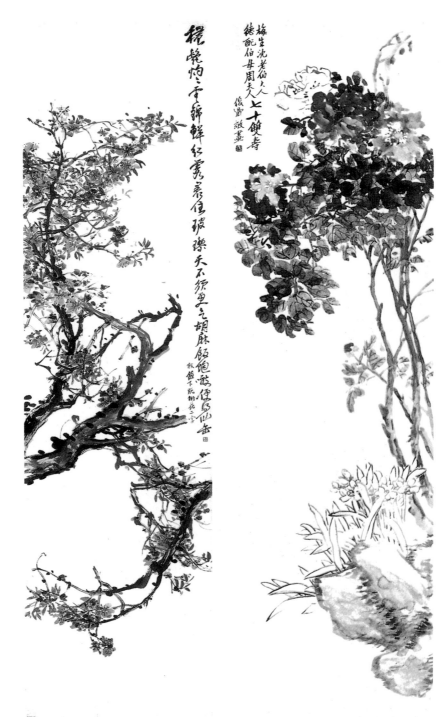

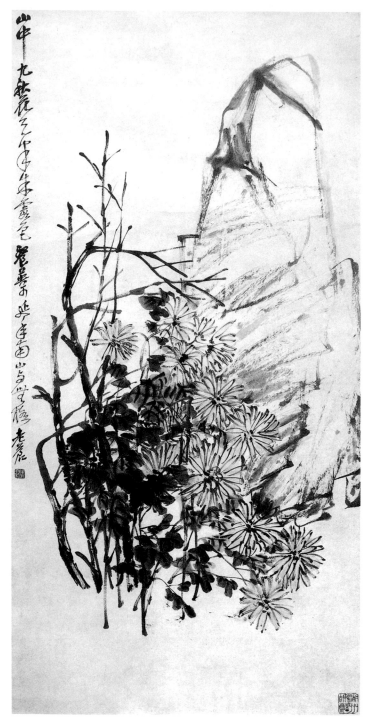

菊石
約中期作品
137.5×68.6cm

域，土地鹽鹼度高，護城河水都鹹了，居民飲水困難，吳昌碩勤於筆硯，書畫用水也要雇人到城外很遠地方去挑水，如此一來，個人方便，大家方便，兩全其「美」。此不正體現出「疏闊」類「野鶴」的吳昌碩性格嗎？

吳昌碩品性高潔，不同流俗，與一些古代傳統文士一樣喜愛梅花和石頭，不過，他已到了很癡迷的程度。他在詩句中自謂：「苦鐵道人梅知己」、「自高唯有石先生」，以「梅知己」和「石先生」自喻，象徵自我心靈世界的清逸與堅貞。吳昌碩性格倔強，憤世嫉俗，如梅如石。早年住安吉城內時，寓中小園荒蕪，他便手植梅花三十餘株。他賞梅、植梅、訪梅、畫梅、詠梅、愛梅，幾不讓於宋代「梅妻鶴子」的孤山林逋。他一生畫紅梅、墨梅之作最多也最精，最能傳達他的人格與意蘊。他曾有題畫句

安吉縣吳昌碩匾額

說：「畫紅梅要得古逸蒼冷之趣，否則與夭桃相去幾何？一落凡豔，羅浮仙豈不笑人唐突。」他甚至製印曰「梅花手段」。

吳昌碩畫石，古今獨步，亦緣於他愛石。他的畫上每有奇石兀立，一股剛氣盈卷。有題畫句：「梅花、水仙、石頭，吾謂三友，靜中相對，無勢利心，無機械心，形續兩忘，超然塵垢之外，世有此嘉賓，焉得不揖之上坐，和碧調丹以寫真，歌雅什以贈之！」他又有題句道：「畫牡丹易俗，水仙易瑣碎，惟佐以石可免二病。石不在玲瓏在奇古。人笑曰：『此倉石居士自寫照也。』」其實，「不在玲瓏在奇古」的石性，正是昌碩老人自我人格的映射與寫照，否則，他也不會像東晉的陶淵明一樣「不為五鬥米折腰」而只做「一月安東令」即挂印而去！

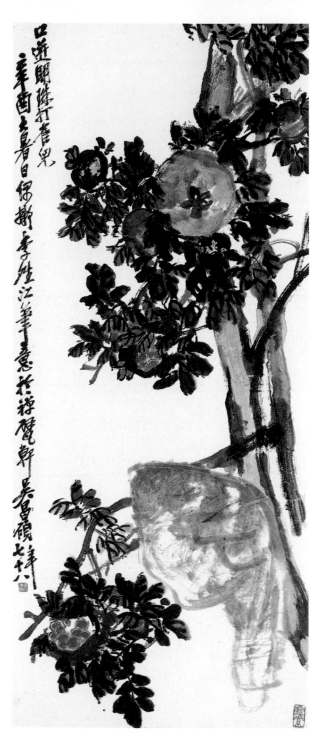

石榴
（局部）（右頁圖）

石榴
1921年
139×60.4cm
缶翁此幅石榴作於
78歲，自謂「偶
擬李晴江筆意」，
實際上，李方膺
的畫哪有此作之
古厚？石榴亦為
缶翁愛畫的題
材，此為精品之
一。

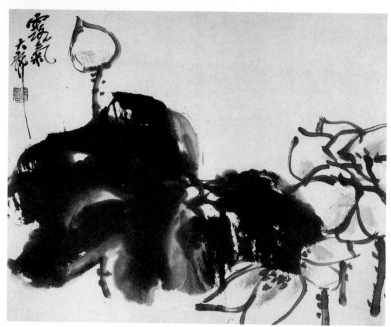

露氣
花卉冊（四）
1927年
29.5×35.5cm

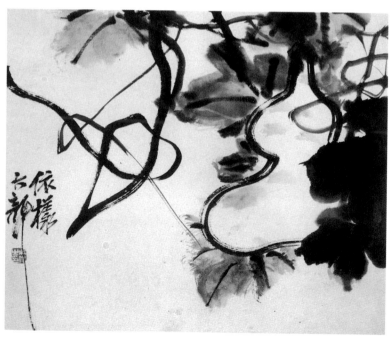

依樣
花卉冊（五）
1927年
29.5×35.5cm

這套水墨花卉
冊，筆墨蒼老挺
勁又不失虛靈，
不是大錘煉曷能
臻此。缶翁晚期
畫多設色，且著
色穠豔，如此水
墨精品較少見。
像〈依樣〉葫蘆
的畫法，自如放
逸，以無法為
法，開張大氣，
力排千軍，正是
缶翁本色，亦獨
缶翁老年風光
也。

桂之樹
花卉冊（六）
1927年
29.5×35.5cm

天中佳品
花卉冊（七）
1927
29.5×35.5cm

山水（局部）1920年　16×47cm

聽松

其人豈李少溫之流亞耶

知今世莆吳善鐵叟

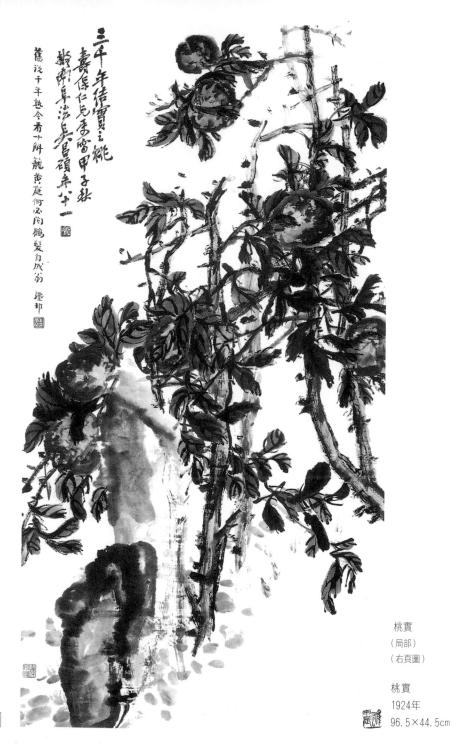

桃實
（局部）
（右頁圖）

桃實
1924年
96.5×44.5cm

對於早年未及成婚而逝去的原配夫人章氏，吳昌碩亦懷深情，曾刻「明月前身」印志念。以至章氏歿後二十二年的秋日，吳夢章氏，遂感賦〈感夢〉長詩，中有「別來千萬語，含意苦難訴」之句，足見深情。吳昌碩二十九歲時與施季仙結婚。這位夫人秉性淡泊，是賢內助，一生爲家中勞瘁。迨吳家生活好轉，施夫人卻不幸謝世，這令吳昌碩傷慟不已，大病一場。病中幾次想作詩悼亡，竟至握管不能。缶翁爲人眞摯而深情，於親於友於師於徒均是如此。

吳昌碩半生落魄，爲生計曾爲「佐貳小吏」。一次公務歸家，公服未解，正值炎天，恰逢任伯年在等他。一見他的狼狽相，任堅欲爲寫照，缶翁也不推辭，畫就，上題「酸寒尉像」，昌碩又賦詩自嘲實自嘲亦嘲人也：「達官處堂皇，小吏走炎暑」、「自知酸寒態，恐觸大府怒。怵惕強支吾，垂手身傴僂。朝日嗟未飽，卓卓日當午。中年類衰老，腰腳苦酸楚。」此詩雖說是嘲諷自己的窘相，實亦暗諷所有逢迎趨炎的勢利之人。

吳昌碩的童稚氣常有發露。他愛喝酒，家人屢勸難止。一次他佯裝大醉而歸，施夫人生氣以至抽泣，吳昌碩一見，立即滿面笑容，向夫人賠禮，並深情地在夫人耳邊悄悄說：「誰叫你取名是個酒字（夫人名酒字季仙）你的名字叫

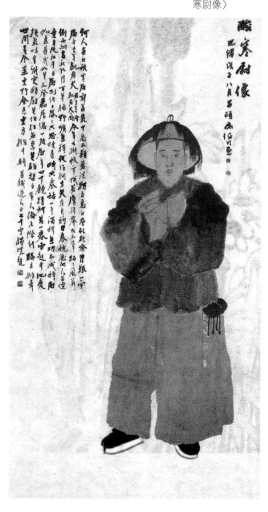

1888年，任伯年爲吳昌碩作〈酸寒尉像〉

吳昌碩逝世後，上海舉辦「吳昌碩書畫展覽會」的情景約1928年

酒，那我當然永遠與酒分不開了。」這一雙關語，不僅令夫人解頤，也透出了吳的機智幽默與風趣。

吳昌碩交遊之中不乏清朝遺老，如朱彊邨、鄭孝胥、沈曾植等，但他們只是文字交，詩詞唱和而已。據劉海粟說：「在與我們後輩的交談中，從未攻擊過孫中山、蔡鍔等革命家，也未給滿清王室說過一句好話。」①門人王個簃也說：「他的老年，並沒有一種『遺老』的味道。」「先生的言談舉止帶有一種名士派的味道，我以為他是名士派。」②這表明吳昌碩的思想並不守舊，他一生都是通達的，開朗的。

註1.劉海粟：《回憶吳昌碩》，上海人民美術出版社，1986。
註2.王個簃：《缶師的回憶》，見《回憶吳昌碩》，上海人民美術出版社，1986。

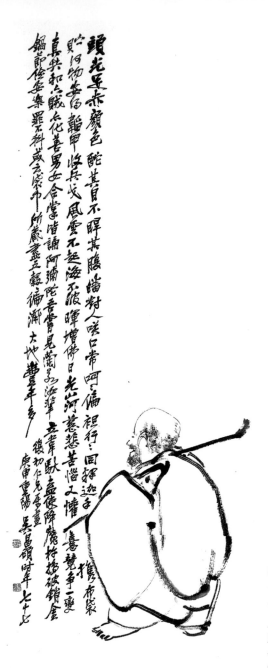

布袋和尚
1920年
124.3×45.8cm
人物畫並非缶翁
所長，其中有王
一亭人物畫的影
響。但缶翁畫人
物，造型類於自
己，用筆率放，
亦別有趣味。

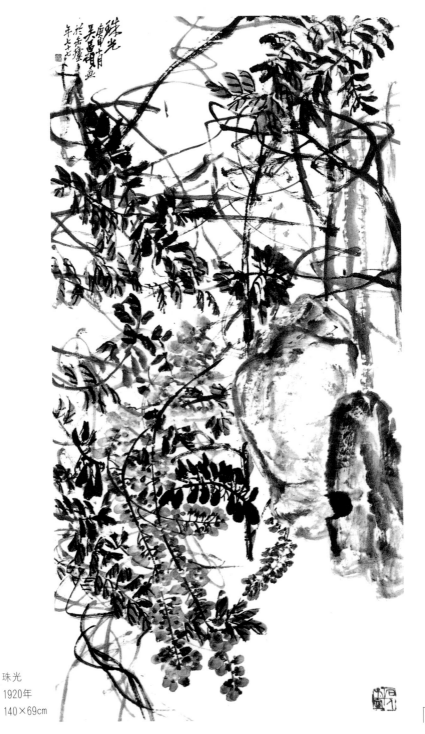

珠光
1920年
140×69cm

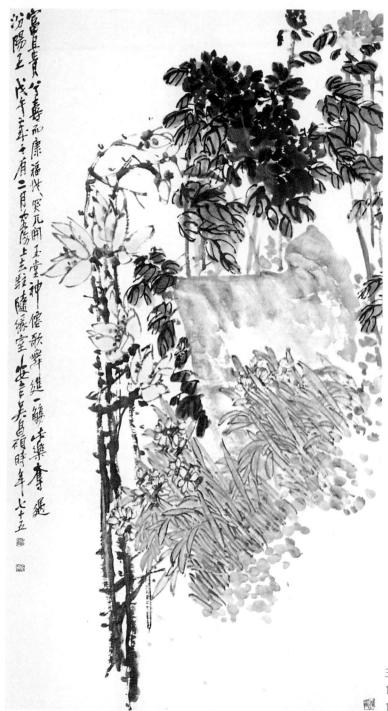

富貴且貴守壽而康
福世笑兀開玉堂神
僊歌舞進一觴共樂
奉題

汾陽王戊午年十庚
二月蘫陽上尢飪
隨緣室安吉吳昌碩時年
七十五

玉堂富貴圖軸
1918年
177×95cm

二　藝術評論

如前所敘，吳昌碩的一生大致可分爲三個時期，這是就他的人生歷程而言的。那麼，可以說青少年時期是他藝術的啓蒙時期，中壯年是他藝術的發展時期，老年是他藝術的成熟時期。不過，這比較適用於論述他的繪畫藝術歷程。實際上，吳昌碩是中國美術史上一個難得的全才，一個藝術通才。他不只是書、畫、印「三絕」，而是詩、書、畫、印「四全」，他的才能的全面，以及其各項造詣的高超，都是古來不多見的。因此，將之視爲一個傳統藝術的代表、一個文人藝術的典型最爲恰如其分。分析起來，吳昌碩在這些領域的成就還是有區別的，所走過的道路也不盡相同。具體的藝術分期首先要看是論述畫家吳昌碩，還是印家吳昌碩，抑或是書家吳昌碩。諸方面的他自有深在的一致性與聯繫性，但由於各時期專攻不同，所以區別還是不小的。比如吳昌碩早年主要是習詩治印，而在晚年則主要是從事繪畫，較少治印了，他的一生貫徹始終的大概是詩與書法。如此這般，籠統地說吳昌碩藝術分期就有些不便之處。我們這裏主要是探討他的繪畫藝術，那麼自然是要以畫家視他，則主要應以其畫藝爲論據。而若再用上邊的分期雖則也大致可行，但並不嚴密合轍，需要重新分析。

歲晚綴紅
1915年

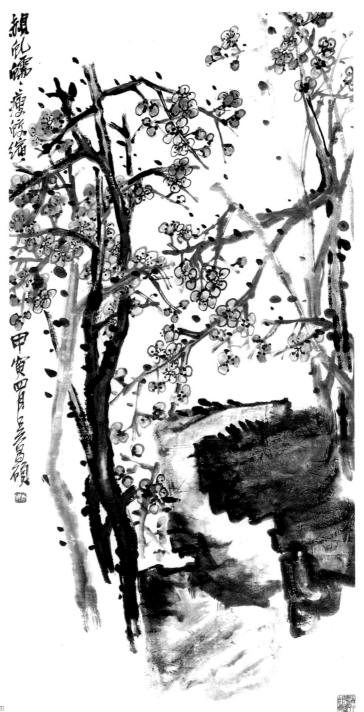

梅花
1914年
138.5×69.2cm

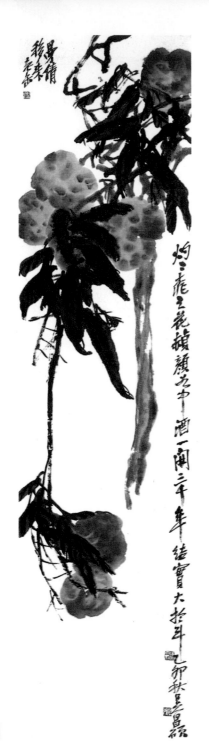

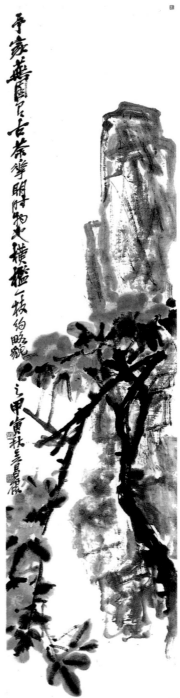

碩桃
1915年
139×33.9cm
（左圖）

72歲時的吳昌碩
有一批精品傳
世。畫桃古今莫
過於吳昌碩。
缶翁畫桃是仙
桃，多「三千年
結實」，是「曼
倩（東方朔）移
來」。那桃子個
個鮮嫩欲滴，將
神話和傳說的浪
漫精神注入於畫
桃中，讓人有豐
富的聯想，這正
是上等文人畫的
寫意真魂。

山茶花
1914年
138×34cm

這是吳氏71歲時
的作品，清新自
然，將山茶的火
熱感表現得很有
靜穆美。吳畫多
動勢，此作有靜
美，故我獨重
之。

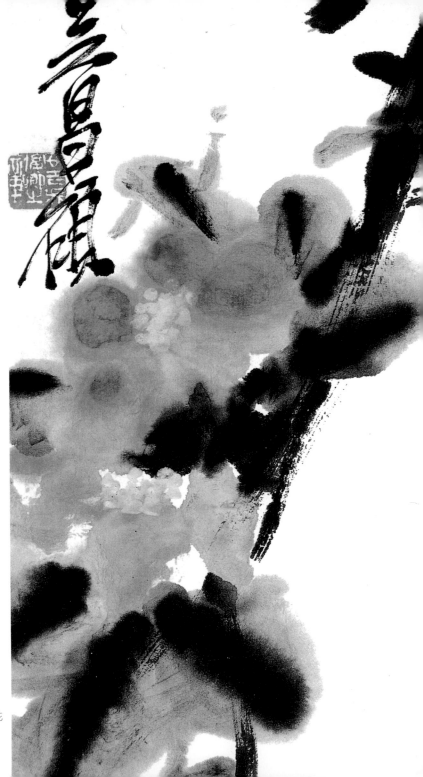

山茶花
（局部）

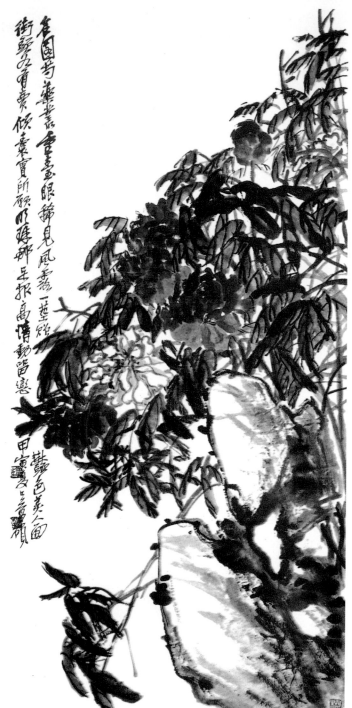

迎風醉露
1914年

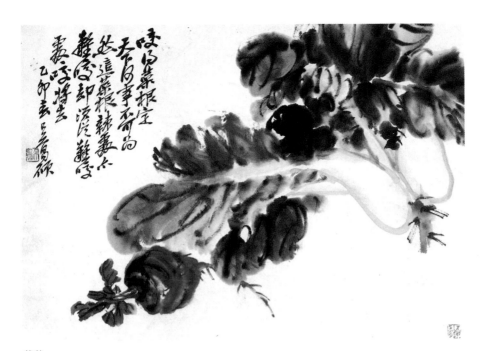

蔬菜
1915年
33×47cm

繪畫風格的演變與承借

　　說吳昌碩必論及「海上畫派」。上海原屬松江府，於元代至元二十九年(1292年)始置上海縣。但是經過二、三百年的發展，到清乾嘉年間，已是「迢迢申浦，商埠雲集」而成為「江海之通津，東南之都會」了。一八四〇年鴉片戰爭失敗後二年，即一八四二年，根據喪權辱國的「南京條約」，上海宣佈開埠。海禁為開，於是外國資本主義湧入，各色外商、冒險家麇集滬淞，十里洋場瀰漫成一個冒險家享樂的樂園。上海於是日益成為一個反抗帝國主義的前哨，也成為一個借鑒學習西

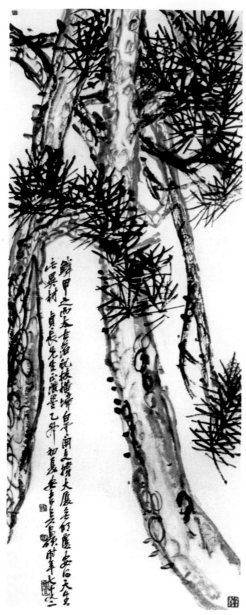

雙松　1915年　180×71cm

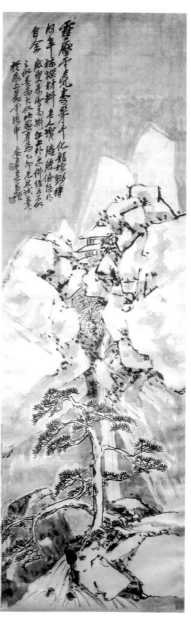

雪景山水　1915年　131.5×40cm

方的窗口。在這塊中西交雜、土洋並存的土地上，至十九世紀末葉二〇世紀初葉便萌生了一個近百年來的重要美術流派——「海上畫派」。這個畫家群體，陣營龐大，名家如林，眾彩紛呈，蔚成中國近代美術史上極其璀璨的一個壯觀。一般說法，趙之謙是早期海派的代表人物，而吳昌碩是晚期海派的領銜巨子。關於海派藝術家，蔣寶齡《墨林今話》與楊逸《海上墨林》搜羅宏富，議論取捨精簡，實為難得的海派活動史料。當時的上海不僅畫家如雲，美術團體的結社也是層出不窮，吳昌碩便先後出任「海上題襟館金石書畫會」和「上海豫園書畫善會」等組織的會長或參與創辦事宜。

對於「海上畫派」的評價可能並不一致。因為在這塊土地上，麇集的既有資本家、買辦，又有封建士大夫、清代遺老，其社會結構與人群之複雜性可以想見。就其生活態度與文化觀念而言，均可謂古今中外的雜燴之所，欲三言兩語理清其頭緒釐定其價值是不容易的。銳意革新的和抱殘守缺的乃至融合中西的皆有之。是洋化主義還是國粹主義主張不同實踐各異，不好執一而論。就說吳昌碩，他接受的基本是傳統的封建士大夫文化教育，他周圍也不乏遺老遺少，他的藝術形式與審美情調也基本上是傳統文人士大夫的，但他的藝術中也浸淫著濃郁的市民情調，具有平民文化的因素，他使用西洋紅顏料入中國畫也帶有某種探索革新色彩。就其世界觀來講，他身遭兵亂之苦而仇恨太平天國革命，欲求仕進實現救國安家的儒志卻又宦場失意、淪落坎坷，因而嘲諷達官俗世；他仇視外侮曾投筆從戎卻又與日本友人交往親密；他標榜崇仰清高卻又在早年為生計不得不做「酸寒尉」，承「佐貳小吏」、「走炎暑」之苦；他交遊遺老卻又從未攻擊過革命黨人……所有這些，實在是複雜而不好一言以蔽之。應該說，這既是吳昌碩本人的當時處世狀態，也反映了一般知識型中國人的普遍心態。

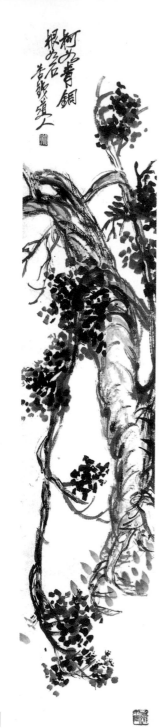

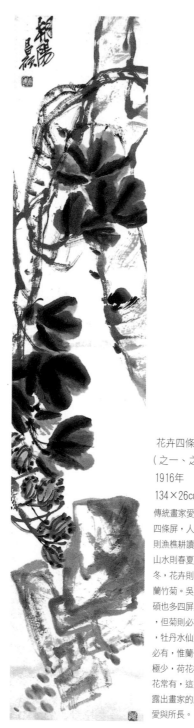

花卉四條屏
（之一、之二）
1916年
134×26cm
傳統畫家愛作
四條屏，人物
則漁樵耕讀，
山水則春夏秋
冬，花卉則梅
蘭竹菊。吳昌
碩也多四屏畫
，但菊則必有
，牡丹水仙則
必有，惟蘭竹
極少，荷花梅
花常有，這透
露出畫家的所
愛與所長。

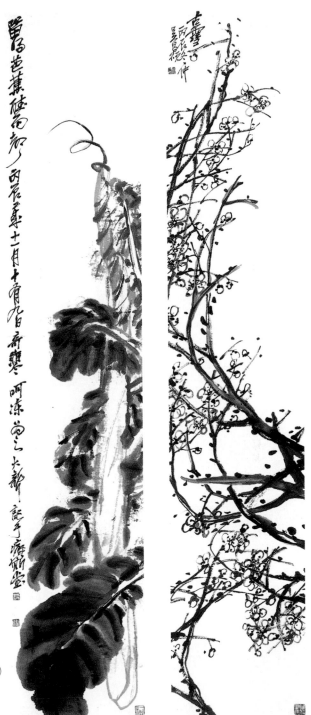

花卉四條屏
（之三、之四）
1916年
134×26cm

墨竹　1916年　153×81.6cm

花卉四條屏（局部）（左頁圖）

關於吳昌碩的繪畫風格，世上評介已多。關於其繪畫淵源與師承借鑒，則亦大體一致。其中最有意思的便是關於他與任伯年的關係問題。我想，亦師亦友的關係可能更準確，但關鍵在於彼此的知音心態。在上海這個十里洋場的習俗中，爲師必行拜師禮，而吳未曾向任行過此禮；但實際上，誰也否認不了吳在繪畫上曾受到任的指點與啓示。這種師生關係是建立在實質上的和友情上的。我想一些文章爲此而爭論，恐亦無大意義。便是爭出個是師是友，就衡量了誰

任伯年〈雜畫冊〉
1885年
35×35.3cm

高誰低嗎？其實任吳的關係肯定是互有助益，而就美術史論，又各自不能取代對方。任伯年不僅年長於吳，而且畫名與畫藝成就都早於吳，這也是不必爭論的。我以爲今人過於執著於此，稍一過度便有礙此二賢當年風誼了。

　　曾有人說：「對傳統文化的復興是民國藝術的明顯特徵之一。」①果如是，則吳昌碩是最堪其論的代表。他的藝術，不僅聲震國內，而且譽播海外；不僅作用於民國，而且影響至今日。吳昌碩的「大器晚成」是人所共知的，而吳昌碩之燒鑄大器的過程則似乎未見很清楚的梳理。

註1.逸明：《民國藝術》，2頁，北京，國際文化出版公司，1995。

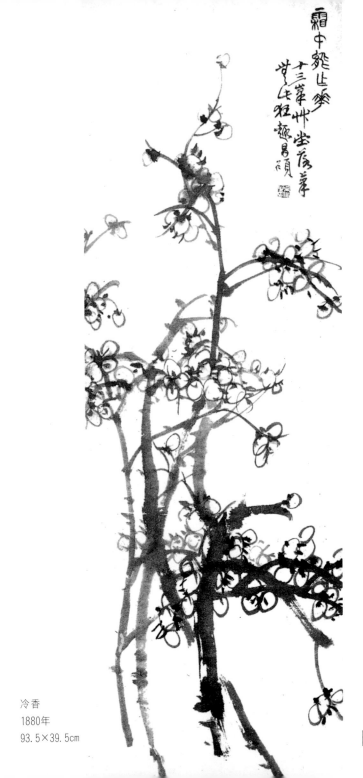

冷香
1880年
93.5×39.5cm

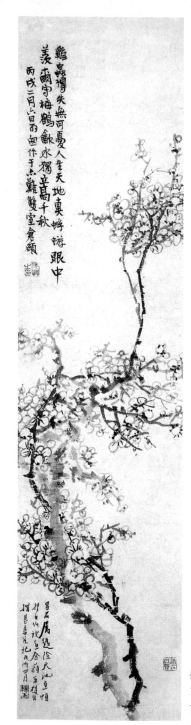

墨梅
1886年
103.5×25cm

畫家門戶何人破　編竹為籬菊自黃
笑我孤根藷得寄人籬下也難清
狂乙昌二月廿有九日　禪甓軒晚霽昌石
竿吳俊

籬菊自黃
1885年
75×23cm

　　吳昌碩曾自謙「三十學詩，五十學畫」，
對此人們也有不同看法。實際上，從其傳世作
品看，他在三十歲是肯定學畫了。如《吳昌
碩》畫集①所收他的〈紅梅圖〉，便是他一
八七九年三十五歲時的作品。但是，這件作品
的創作年代我以爲不確。考吳氏傳世的四十多
歲後的作品與此風格均不類，署款書法也是他
晚年的風格，我以爲此作很可能是吳一九一五
年(乙卯)他七十二歲時的作品，吳的署年可能
有筆誤，或者這件作品便有其他問題。總之，
對於吳的傳世作品，雖有明確紀年的是以此作
爲最早，但我並不想以此爲據來討論他的早期
畫風。而同集上的〈雙松圖〉（年代不詳）、
〈菊花〉（畫集標1884年作，誤，應爲1889年
作）、〈荷花〉（1886年）、〈笋菇圖〉（1887
年）、〈梅枝圖〉（1888年）、〈菊石圖〉（1890
年)等作以及《吳昌碩作品集─續編》②上的
〈籬菊自黃〉（1885年）、〈墨梅〉（1886年）、
〈荷花〉（1886年）、〈菊花〉（1889年)等作才
是吳的眞正早期作品的代表。試看有楊峴題
跋、作於他四十三歲時的〈墨梅〉（1886年），
這才是他四十歲前後畫梅的眞實面貌。吳昌碩
在四十歲後畫畫數量漸多，今傳世的可信作品
最早的當爲其四十二歲時作品，顯然筆法尚稚
嫩、筆力更不老練，章法也疏落而少氣勢。大

註1.《吳昌碩》，天津人民美術出版社／臺灣錦繡文化企業，1996。
註2.《吳昌碩作品集─續編》，杭州，西泠印社，1994。

三年數畫梅頗具冷趣墨氣畫畫醉來氣益粗此白蒼師
同曠法殿州聖傳氣奪天池放能事不能名無乃浙光鋒老謂物有天物之奇殊
相老謂畫有靈魂之奇殊狀瘦皎舞翠下清氣入戶曠會當長搖神之一彩
梅學帳卧作名山蒼爐雲真供訣
上漩飴觀者咲酒與箏
當三年為井南居士畫梅詩庚寅九月昌碩記

墨梅
1890年
121.5×33cm

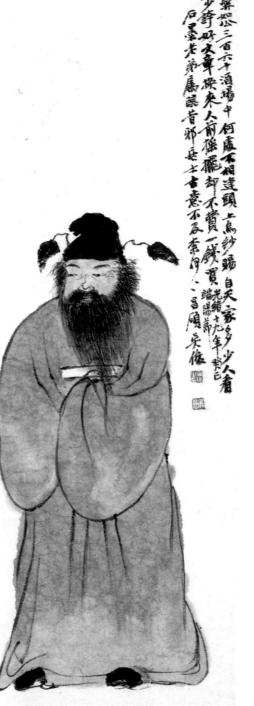

羡爾終三百六十酒塲中　何處不相逢頭上烏紗賜自天一家多少人看
多少詩好文章除來人前猶罷卻不費一坟買光緒十九年歲己
石墨先弟屬謰昔邪□士書意不及秦□□昌顧奚儂

鍾馗
1893年
99.4×30.2cm

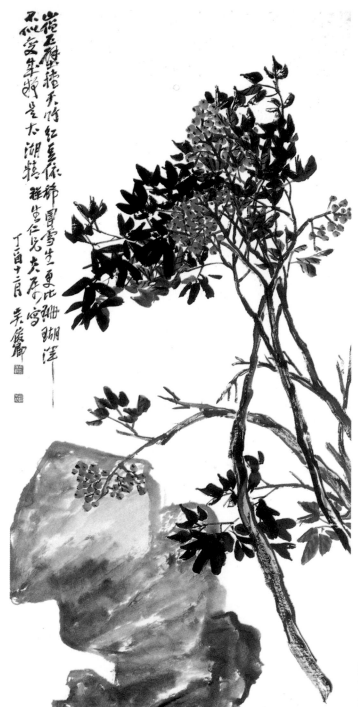

天竹
1897年
124×51cm

概四十歲這一年他在上海認識任伯年，已經開始受其影響；到他五十歲時前後，他們的交誼甚密；而他五十三歲時任便早逝。其實，這十三年左右的交往，正是吳昌碩非常專注用功於繪畫的時期。吳昌碩早年曾學畫於潘芝畦，潘「畫梅尤妙，無倔強枒槎習。而清風遠韻，具雪後水邊之致。」①吳對潘畫梅的這段評述，正好可以在吳四十三歲的〈墨梅〉上看出來──因為它的風格與吳成熟後的自家「倔強枒槎」風習恰恰不同。而吳昌碩四十七歲時作的〈燈梅〉（1890年），其構圖的零亂不言自明；但四十九歲時的〈梅石圖〉（1892年）則已有長足進步，筆力構圖都已很見功力。所以，從吳傳世畫作上看，吳三十多歲便已偶然習畫，也曾受到潘芝畦等前輩的指教，但只是初期學習階段。四十歲以後開始接觸任伯年，畫藝有大的長進；至五十歲時，幾乎有一日一進境的飛躍。而這時期他除了是畫傳統的梅、蘭、竹、菊、荷等傳統文人墨戲題材外，對山水畫也很熱愛，甚至此期的山水畫水準要在花卉之上。五十一歲這一年他有一件〈梅蘭〉（1894年）作品，已初具自家面目了，那種成熟畫風的奔放筆勢與斜向取勢的對角構圖等面貌開始形成。畫上的書法也與畫風筆調開始統一，渾然成為一個整體。如五十四歲時作的〈辛夷花〉（1897年）基本確立了自家後來的筆法與構圖法、墨法格式。同年所作的〈天竹〉、〈蔬果〉、〈金桂〉等作品，都有了個人面貌，但還嫌稚嫩、單薄，不夠老到渾然。可是，約從五十五歲以後，吳的畫有了質變──筆墨已基本成熟，風貌已自成格式，章法構圖的大開合與大斜角法已形成，題字也與畫面相得益彰而成為一個有機體。他五十五歲時的作品〈墨梅〉可視為一個轉折與質變的標誌。五十六歲時的〈叢菊〉也體現出這一轉變時期的到來。同

註1.沙匡世校注：《吳昌碩石交集校補》，上海書畫出版社，1992。

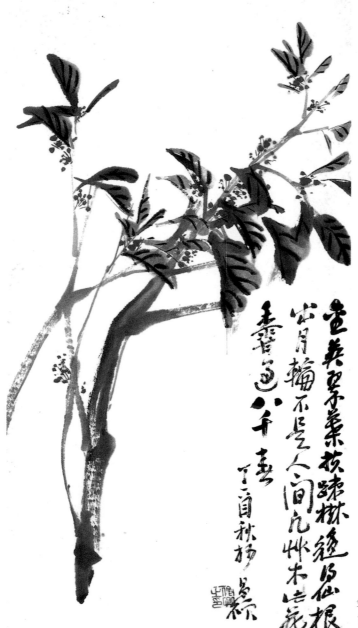

金桂
1897年
67.3×32.2cm

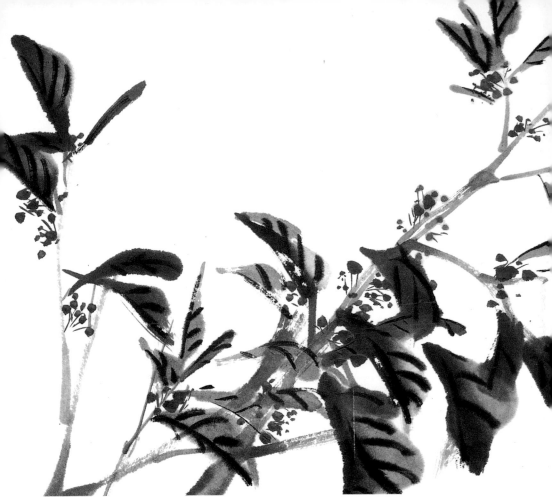

金桂（局部）

年所作的〈拳石〉已明顯表現出鮮明的吳昌碩本色。大約在六十歲左右，吳昌碩已經眞正的在大寫意花卉領域「獨樹一幟」了。

在五十五歲以前的吳昌碩繪畫藝術，是不斷學習、廣泛涉獵、轉益多師的孕育啓蒙時期，是他勇於吸收的階段。從五十五、六歲左右開始，吳昌碩繪畫進入了昇華創造階段，他開始吸收與吐出相交織，一方面盡情盡興地表現著自我，一方面仍然繼續向前人和他人不斷學習借鑒。到六十歲時（1903年），吳昌碩開始自訂潤格鬻畫。我認爲這是他自己自我藝術

肯定的體現，當然也是開始徹底以藝術家終其生的一個表示。他五十六歲爲一月安東縣令的經歷，對他人生態度的轉變很重要，他的藝術也從此發生巨變，可見人生觀的變化對藝術觀的作用。或許經過幾年的思考，到花甲之年，吳終於決定了自己的走向，從人生而藝術，眞正徹底地立足於藝壇了。我認爲吳的繪畫藝術的發展時期並不太長，僅只五十五、六歲到六十五歲前後，吳的畫藝迅速成熟，而至於自我創造的高峰期。約在六十五歲以後直至八十二歲左右，吳昌碩有十五年以上的藝術創作的豐收階段，他的書、畫藝術在這個階段可以說已臻爐火純青的化境，從心所欲，縱橫排奡，一片天然，佳構迭出，登上自我繪畫表現的最高峰。在他生命的最後幾年，確實也有佳作留下，但畢竟精神力量不如六十五歲至八十二歲左右這個時段更精彩。因此，我只能大體勾勒區分一下吳昌碩繪畫的幾個重要時期：

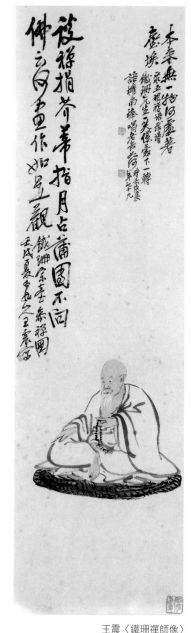

王震〈鐵珊禪師像〉
1922年
118.2×33.5cm

1. 啓蒙時期——約三十歲至四十歲之間。

2. 發育時期——約四十歲至五十五歲之間。

3. 成長成熟時期——約五十五歲至六十五歲
 之間。

4. 高度成熟時期——約六十五歲至八十二歲
 之間。

5. 凝滯守成時期——約八十二歲後。

　　吳昌碩是「大器晚成」的典型範例，因此，世人普遍傳
誦這一藝術史上的奇蹟。在中國美術史上，近現代的吳昌碩與

齊白石是「大器晚成」的「雙子星座」，至今仍光彩四射，輝映歷史。但是不能忘記，大師們也都是早慧的，也都是厚積薄發的，他們的鋪墊比一般名家更多更長也就更厚。早慧、勤奮、善學、廣交遊、長壽、機緣等等共同成就了大師們。俗話說「磨刀不誤砍柴工」，沒有早年的學習詩、書、印以及其他學問，晚成的吳昌碩是沒有的。

　　在吳昌碩的藝術歷程中，深刻影響以至具有決定作用的因素不外三方面：師友、傳統、生活，而其中的傳統一項又顯示大名家和小名家。在學習借鑒前人方面，吳既重視學習沈周、陳淳、徐渭、八大山人、石濤、李鱓、李方膺、趙之謙

石濤〈細筆梅花〉
80.7×42.3cm
（右圖）

高鳳翰〈梅竹石〉
125×60cm

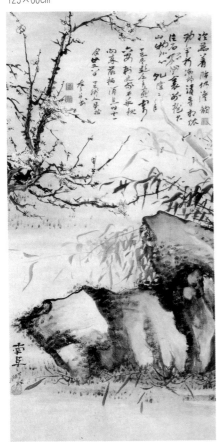

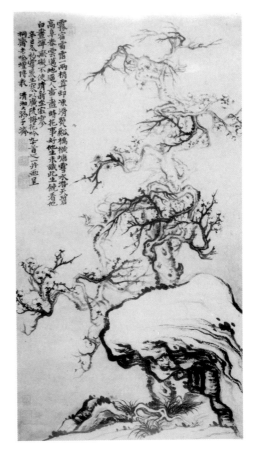

汗漫境心冊
（十二開之一）
1927年
32×36cm

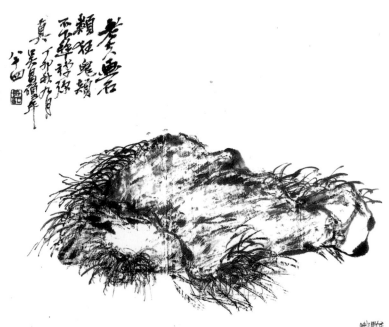

汗漫境心冊
（十二開之二）
1927年
32×36cm

等大家，同時也重視學習同時師友任伯年、任薰、蒲華等人，另外，他也特別重視學習借鑒一些稍早於他的小名家或屬於並不十分著名的畫家。如他對於張孟皋、張賜寧等人的摹仿學習，便體現了他的善學，而這些小人物的藝術在形成他的自家

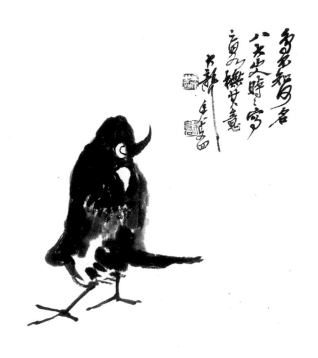

汗漫境心冊
（十二開之八）
1927年
32×36cm

成熟畫風中也確實作用不小。

　　關於吳向任伯年學習，與蒲華的交流，世論已多，不擬多言。下邊主要談談吳對前人大家和近人小家的學習借鑒。

　　吳昌碩崇拜的歷代畫家主要是大寫意花鳥畫家。如陳淳、徐渭、八大山人、石濤、高鳳翰、汪士慎、李方膺、李鱓、鄭板橋、趙之謙等，而其中對他影響最大的當屬徐渭、八大山人、石濤的水墨大寫意一路和趙之謙的設色小寫意一路。

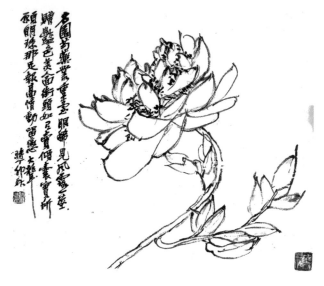

汗漫境心冊
（十二開之三）
1927年
32×36cm

　　徐渭（1521～1593），初字文清，後改字文長，號青藤道
士、天池山人、天池漁隱、山陰布衣等。明代傑出的大文學
家、大藝術家，山陰（今浙江紹興）人。精於詩、詞、戲曲、文
章，更擅書、畫。繪畫上，工於人物、山水、走獸、翎毛，尤
以花卉爲長，以大寫意畫風馳騁明代藝壇，是開啓明清大寫意
畫風的前驅，數百年來影響至巨。但他一生坎坷，故所作淋漓
奔放，豪放不羈，以草書入畫，書畫相通。吳昌碩對他情有獨
鍾。或許是他們內在的心理氣質相通，或許是他們人生的遭際
有所相似，或許是他們的審美理想相近，反正缶翁對他是頂禮
膜拜的。吳在〈葡萄〉詩中題曰：「青藤畫奇古放逸，不可一
世，似其爲人。想下筆時天地爲之軒昂，虯龍失其夭矯，大似
張旭、懷素草書得意時也。不善學之，必失壽陵故步。葡萄釀
酒碧於煙，味苦如今不値錢。悟出草書藤一束，人間何處問張
顚。」①可以說，吳畫葡萄、葫蘆、紫藤等藤蔓植物，直接

註1.吳昌碩：《缶廬別存》，見吳東邁編《吳昌碩談藝錄》，北京，人民美術出版社，
1993。

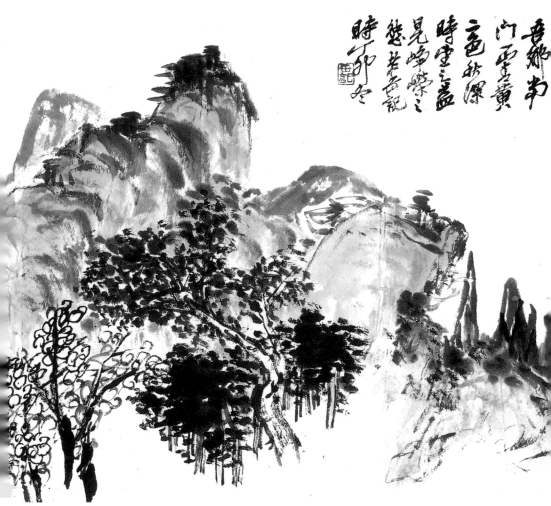

汗漫境心冊（十二開之九）　1927年　32×36cm

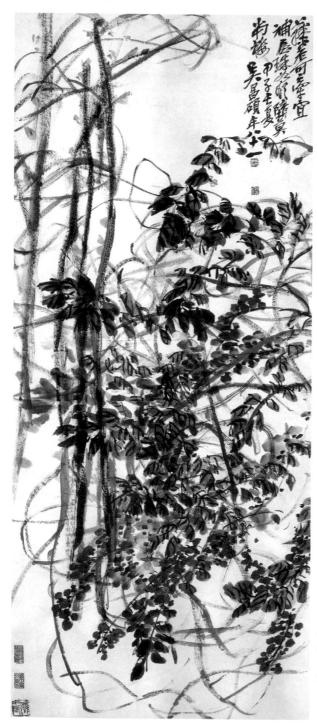

紫藤
（局部）
（右頁圖）

紫藤
1920年
139.6×69cm

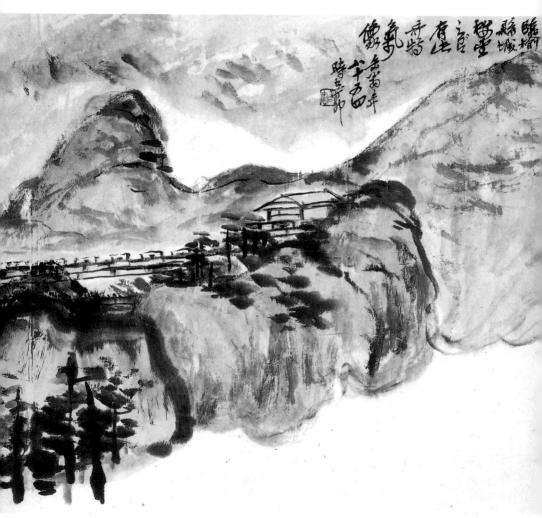

汗漫境心冊（十二開之十一） 1927年 32×36cm

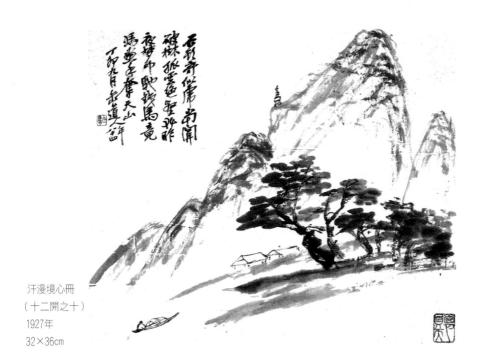

汗漫境心冊
（十二開之十）
1927年
32×36cm

取法的便是徐渭，從他的〈草書之幻〉等大量作品上，不難
印證到徐渭對他至深的影響。吳的畫，就題材角度說，以藤花
畫得最佳，奔放曠逸，渾莽無匹，這種昌碩本色是在徐渭作品
的啓導下奔瀉而出的。當然，吳的藤本畫與徐的藤本畫有同亦
有異，同在奔放淋漓，同在均以草書入畫，異在徐畫更有天
趣，而吳畫更重視「以作篆之法寫之」吳語，因而更具書寫
味，也即更有金石篆籀氣。吳頂禮於徐，但也自有見地，學徐
而有自創，因而在〈題畫梅〉詩中說：「青藤老人畫不出，破
筆留我開鴻蒙。」[1]他高度評價：「青藤書畫法外法，意造有
若東坡云。」[2]不過又說：「青藤得天厚，翻謂能亦醜。學步

註1.吳昌碩：《缶廬別存》，見吳東邁編《吳昌碩談藝錄》，北京，人民美術出版社，
1993。
註2.吳昌碩：《缶廬集》卷四，見吳東邁編《吳昌碩談藝錄》，北京，人民美術出版社，
1993。

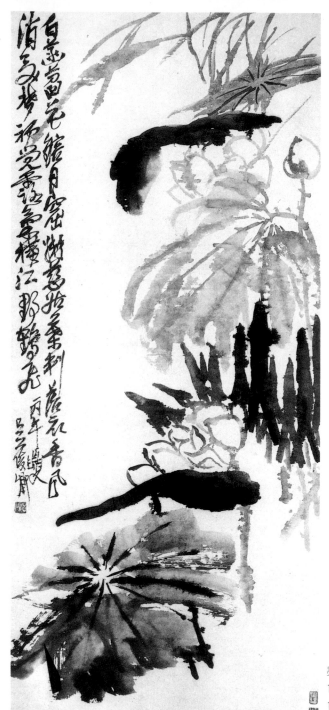

墨荷
1906年
110×47.5cm

幾何人，墮落天之後。所以板橋叟，僅作門下狗。」①這些詩句又揭然一個吳昌碩「古人爲賓我爲主」的自信心態。吳也推重陳淳，但似乎他更愛徐渭，這是他的性情所決定的。

另一位直給缶翁法乳的前代大師，應爲八大山人。我以爲吳昌碩的畫風淋漓奇古，淋漓淵於徐渭，奇古源於八大山人，而樸厚古豔是他的自家作風，由是而成自家風範。他在〈效八大山人畫〉中題到：「八大眞蹟世不多見。予於友人處假得玉簪花一幀，用墨極蒼潤，筆如金剛杵，絕可愛。臨三四過，略有合處。作長歌紀之。」他又見到八大山人畫鳥魚，以爲：「神氣生動」、「神化奇橫，不可撫效，較前畫尤勝也。」以詩讚之：「石城王孫雪个畫，下筆時嫌八極隘。硯翻古墨春雷飛，大石幽花恣奇怪。蒼茫自寫興亡恨，眞蹟留傳三百載。……此花此石壽無窮，唐撫晉帖稱同功。」②此外，缶翁還在〈題八大山人畫〉中獨具隻眼，看到八大山人所畫「一鳥復一鳥，中有雪个魂」、「筆墨了無煙火氣」，可見，他實爲八大山人的眞知己。這種知己是超越時空的，是精神相溝通的。缶翁曾三、四次地臨摹八大山人的畫，足證拳拳服膺之心。缶翁的水墨畫如六十歲時所作〈墨荷〉、六十七歲時所作〈墨荷〉、七十九歲所作〈樹石竹篔圖〉等皆顯爲心儀八大山人之作，那也是「筆墨了無煙火氣」了。八大山人對吳昌碩的影響，主要體現在筆墨的厚重上，八大山人繪畫的虛淡與空靈並未在吳畫上有太多的體現。我以爲那是因爲八大山人其人外冷內亦冷，而吳昌碩其人外冷內卻熱，他們的心理傾向畢竟不同，所以吳昌碩終於建立了自我。八大山人（1626～1705），俗

註1.吳昌碩：《缶廬詩》，舊刊本。
註2.吳昌碩：《缶廬別存》，見吳東邁編《吳昌碩談藝錄》，北京，人民美術出版社，1993。

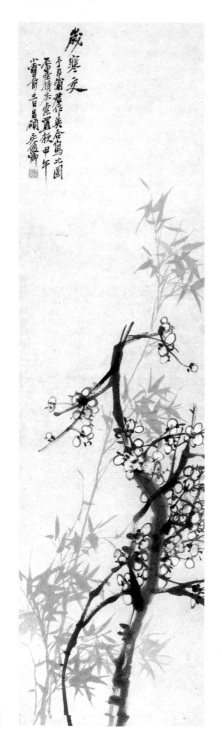

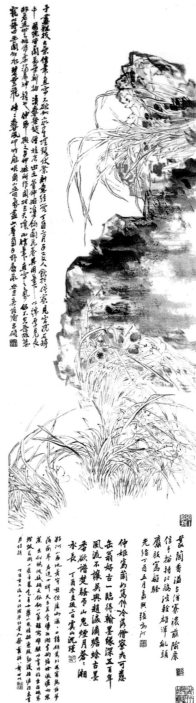

雙鈎叢蘭
1897年
149×40.5cm

這件白描雙鈎之作殊難得，難怪畫家友人張鳴珂、沈瑾等倍加稱譽，「亂頭粗服寫離騷」（張題詩句），關鍵在於缶翁胸中鬱勃著一股風騷之氣，否則如何寫得出？我素以為欲「寫意」者，胸中當有「意」——或真、或深、或濃、或淡、或遠、或大，否則「寫」出的便是淺薄庸俗之「意」了。

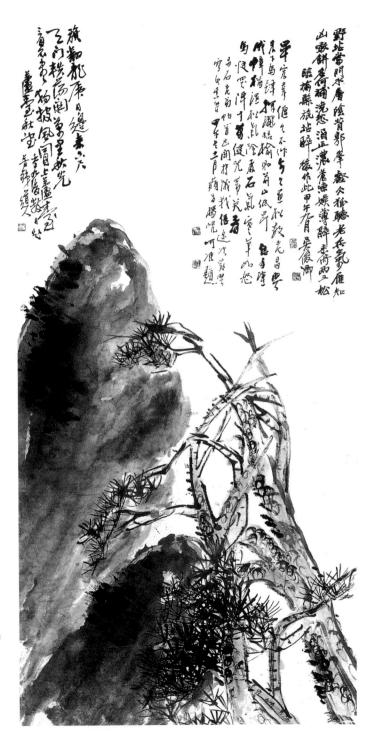

歲寒交
（與蒲華合作）
1894年
141.7×39.1cm
（左頁左圖）

松石
1894年
133.5×64cm

姓朱名耷，別號雪个、傳綮、驢屋等。世居南昌，明太祖朱元璋第十六子寧獻王朱權後裔。十九歲時明亡，從此落拓，後入空門。精於大寫意花鳥，工山水、走獸等，能書、詩，所作空靈簡約，奇古淋漓，開數百年大寫意風氣。吳昌碩、齊白石、潘天壽、李可染、李苦禪、石壺、石魯等近現代大家均受其影響。齊白石曾概括八大山人的畫為「冷逸」，他早年居北京時畫風學八大山人，不受歡迎，後改變畫風，實為受趙之謙、吳昌碩豔麗畫風影響，即所謂「衰年變法」。說來有趣，實際上世論忽略了吳昌碩也有過「冷逸如雪个」的時期，如他早年作品〈雙松圖〉、〈荷花〉、〈墨筆枯木〉、〈古松圖〉、〈墨荷圖〉等均是冷雋孤峭的，與其畫風丕變後的穠麗不同。他的變法或與任伯年、趙之謙、張孟皋、張賜寧等近人影響有關。但吳的變冷逸之法要比齊白石早，約在花甲之年的缶翁便已開始作穠豔的寫意花卉了。可以說，後期的吳昌碩繪畫，與八大山人的畫風距離越來越大。除八大山人之外，他也崇拜石濤，「幾回低首拜清湘」（吳詩句）。石濤（1641？～1707），俗名朱若極，法名原濟，一作元濟。明宗室靖江王後裔，生於廣西清湘，別號大滌子、清湘遺人、苦瓜和尚等

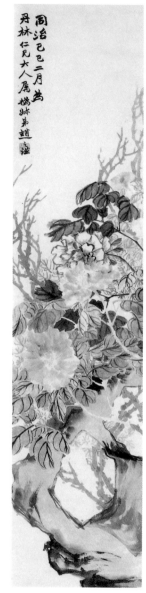

趙之謙
〈花卉四屏〉
1869年
134×31.9cm

等。五歲為僧，浪跡揚州等地。是明末清初傑出的繪畫大師，三百年來影響不衰。山水、花鳥、走獸、人物皆工，亦擅書。所作花卉淋漓奇放，所作山水清雄蒼茫。其畫梅花，古枝虯幹，如龍蟠鳳翔，對吳昌碩畫梅有較大影響。吳的那種鬱屈盤

達師航海

師來天竺受法年，羅漢泛重洋乘賀月查慧可曰髓付以磨缽一華五葉結采自嵩蕭梁至今萬古刺邪總首西堂寶多魔儀道德機巧干戈何來拂塵西歸塵沙咸歸清淨世界太和我國師像是吾顏貶心跛趺月衣裟朝霞梵雪頂禮對鋪�? 伽嫋訪安期食棗如飴片紙金君磨劫不隳　印若老兄屬寫辛酉清明吳昌碩年七十又八

達磨西來證厥宗頂禮古先全天真峕鍊畫筆如有神宗伍折蘆面壁身振衣歌立除貪嗔道完氣固寰千春

達師航海
1921年
149×47cm

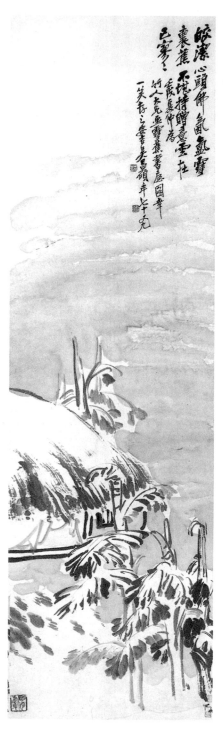

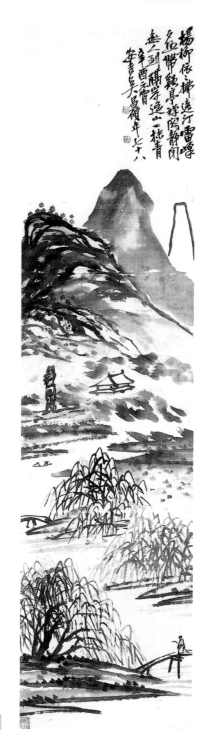

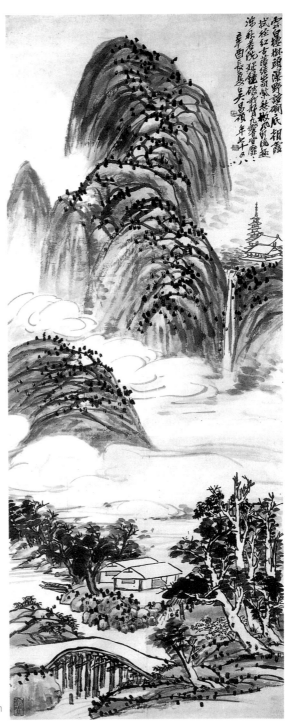

雷峰夕照
1921年
138×33cm
（左頁左圖）

雪蕉書屋
1922年
140×40.8cm
（左頁右圖）

山水
1921年
163.5×63.5cm

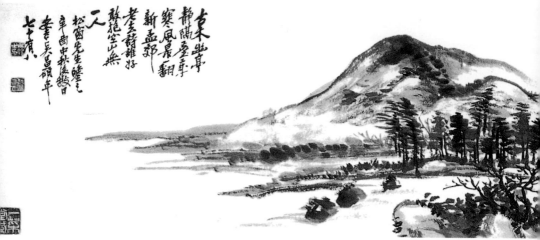

古木幽亭
1921年
23.4×114.5cm
吳昌碩山水作品
傳世較少,這卻
是一件精品卷。
從中可見出黃子
久、沈石田、董
其昌畫風影響。

紆之勢,直接取法於石濤。他甚至題石濤畫時說:「披圖吾愧
死,睎髮未逃空。」①「乃知清湘白陽(陳淳,號白陽山人)工
寫生,一塵不染天製成。」石濤畫的爛漫不拘,自然天縱,實
多為吳昌碩所取法。

　　對於趙之謙的議論,在缶翁的詩文裏極少見到,偶或提
及,未必是論畫。但從吳、趙畫風的近似處與他們先後居上海
等因素看,吳確實受到了趙的畫風影響。評論家也多持此說,
但尚無很確鑿的依據。趙之謙(1829～1884),字益甫,又字撝
叔,號鐵三、憨寮,又號悲庵、無悶等。會稽(今浙江紹興)
人。工書善畫,精於治印。剛上路的吳畫主要是畫梅、菊、
松、蘭等,是學潘芝畦和八大山人等冷逸派。而趙之謙的畫雖
說也是沿白陽、青藤而來,但卻參以華新羅、惲南田、李復堂
等人,自樹豔麗華腴的溫柔畫風,在精神實質上不同於八大山
人一類。他的敷色十分鮮亮,甚至有些脂粉氣,筆力鬆柔,更
合市民情調。吳昌碩畫風後來棄冷峭而變穠酣,個中總有趙的

註1.吳昌碩:《缶廬集》,見吳東邁編《吳昌碩談藝錄》。

影子。但趙後來「時遊滬濱，墨蹟流傳，人爭寶貴」，①吳作為後來人，不能不受其影響。吳昌碩曾稱讚過趙的書法：「狂草如張顛，可當格言讀。」②「撝叔先生手劄，書法奇，文氣超，近時學者不敢望肩背。」又推崇其印藝：「而治印一道，尤爲別開生面。」③ 至少有一點是一致的：他們都是詩、書、畫、印的全才型藝術家，當然更是金石畫派的一脈相傳者。

　　吳昌碩不僅善於借鑒學習大名家，同時又善於借鑒小名家或非常一般的人物。縱觀畫史，大師門下未必出大師，大師卻多從小門戶轉益多師而來。吳昌碩在題畫上，對此多有流露，他甚至屢屢提到一些不甚爲人重視的畫家。如他常議及的司馬繡谷、張孟皋、蒙泉外史、讓翁、范湖、十三峰草堂、孫雪居、陳古白、百福老人等。司馬繡谷，即司馬鍾，字子英、號秀谷、一號繡谷，別號紫金山樵，上元(今南京)人，咸豐

註1.楊逸：《海上墨林》，上海古籍出版社，1989。
註2.吳昌碩：《缶廬集》，見吳東邁編《吳昌碩談藝錄》。
註3.吳昌碩：《跋趙之謙尺牘》。

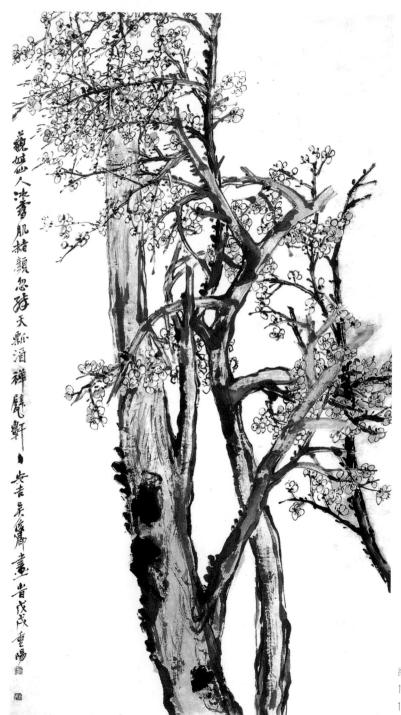

紅梅
1898年
179.5×97.8cm

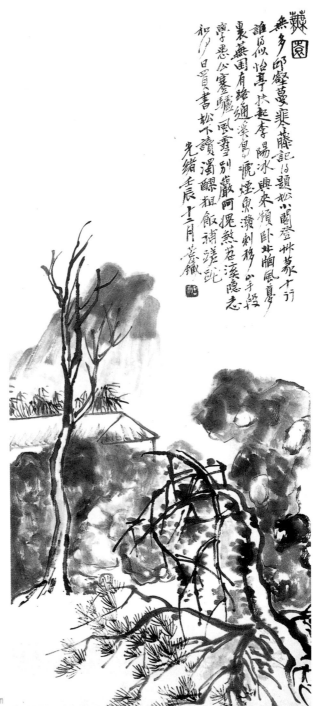

蕉園
1892年
76.5×33.5cm

花孤肉肥多登盤自笑酸窮不耐餐可惜
菜圃殘雪裏一畦肥菜野風乾
歉源老哥二兄阿凍墨□
李吳倉卿

蔬菜
1899年
72×38cm

年間仕世。長於寫意花卉及鳥獸，粗筆寫意，豪放遒逸，爲人亦傲介落拓、嗜酒，這些都合了吳昌碩的情調。蒙泉外史，即奚岡（1746～1803），蒙泉外史是他的號，初名鋼，字鐵生，一字純章，又號蘿龕，別署還有蒙道士、散木居士等，錢塘（今杭州）人，布衣，西泠八家之一，詩書畫印皆精，花卉有惲壽平氣韻，性曠達耿介。讓翁，即吳廷颺（1799～1870），字熙載，五十歲後以字行，號讓之，自稱讓翁，江蘇儀征人。工書與印，書師包世臣，傳鄧石如法，精金石考證，余事作寫意設色花卉，亦獨有風韻。范湖，即周閑（1820～1875），字存伯，一字小園，號范湖居士，秀水（今浙江嘉興）人，僑居上海。與任熊友善，性簡傲，善畫花卉，工篆刻，畫風挺秀渾厚。孫雪居，明松江人，善紫檀器皿，能仿古，餘不詳。陳古白，名元素，明長洲（今蘇州）人，私諡貞文先生。工詩文、山水、蘭花，風格秀媚而能沈厚。一六〇六年應鄉試不第，一六三〇年去世。百福老人，即錢載（1708～1793），字坤一，號籜石，又號匏尊，晚號萬松居士、百福老人，秀水（今浙江嘉興）人。乾隆進士，官禮部侍郎。晚年鬻畫爲生。作設色花卉簡淡超脫，大有徐渭、陳淳遺意，蘭石尤神韻清逸。十三峰草堂，即張賜寧（1743～？），字坤一，號桂岩，滄州（今河北滄州）人。初遊京師，與羅聘齊名，晚年僑居揚州，著有《十三峰草堂詩草》。工山水、花卉、人物。山水沉雄，花卉超逸，著色花卉獨有造詣。一八一七年時七十五歲尚在世，猶好學不倦。張孟皋，即張學廣（？～1861），字孟皋，一作夢皋，《墨林今話續編》謂「直隸天津人」，《中國美術家人名辭典》謂：「大興（今屬北京）人。道光年間官錢塘（今杭州）典史。工畫人物、翎毛、花卉，尤工折枝。以陳道復之魄力，爲徐崇嗣之沒骨，而設色鮮豔。尤善畫梅，元氣渾然。」崔錦考證張學廣常自稱「北平人」，吳昌碩有時亦稱他「張北平」，此北平非北京，

乃直隸(今河北)舊稱北平郡。他主要活動於道、咸年間，居浙時開始賣畫，生活較貧苦。其設色豔麗厚重，自題畫：「擬陳白陽筆意，兼用南田翁設色爲之。」

綜觀上述這些非大名家或非畫界的大名家，均曾令吳昌碩關注甚至一生傾倒。如吳昌碩屢屢題「擬張孟皋筆意」、「擬張孟皋法」，便可證明。崔錦認爲吳崇拜張孟皋，「主要原因是他們在政治態度和藝術思想上的共鳴」，① 我想這是有道理的。此外，我覺得吳昌碩所認同或關注、或崇敬的這些前代或近代非一流名家，都有一個共同點，那就是爲人性格多是孤傲耿介或曠放的人；再者，即是他們都在畫藝方面各有所長，特別是花卉畫多爲簡逸曠放一路，或設色穠

瓶梅
1902年
149.2×180.6cm

酣厚重等。這表明吳是既慕其人又敬其藝，才會折節師之的。作爲對其師法大師、師法一流名家的一種補充，他在這些非大名家的藝術中採擷到了可取的光點，爲我所用，化人爲己，終於實現了自己「離奇作畫偏愛我，謂是篆籀非丹青」和「求己之法天日宜」的審美理想。正是這種不棄涓埃的廣參博涉精神，使得吳昌碩屹立畫史「自我作古空群雄」。

吳昌碩受畫友任伯年、蒲華的畫風影響至大，世論極

註1.崔錦：《吳昌碩與張孟皋》，見《四大家研究》，杭州，浙江 美術學院出版社，1992。

鼎盛
1902年
180.1×96cm

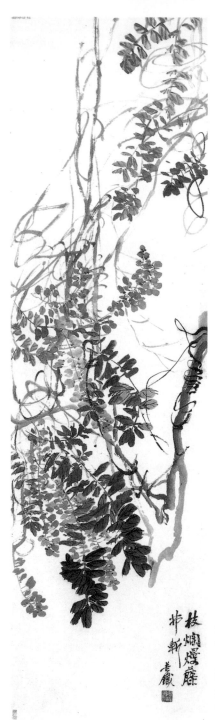

藤花
（局部）
（右頁圖）

藤花
約1903年
137.5×39.4cm

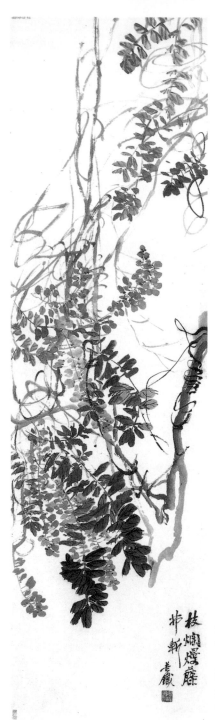

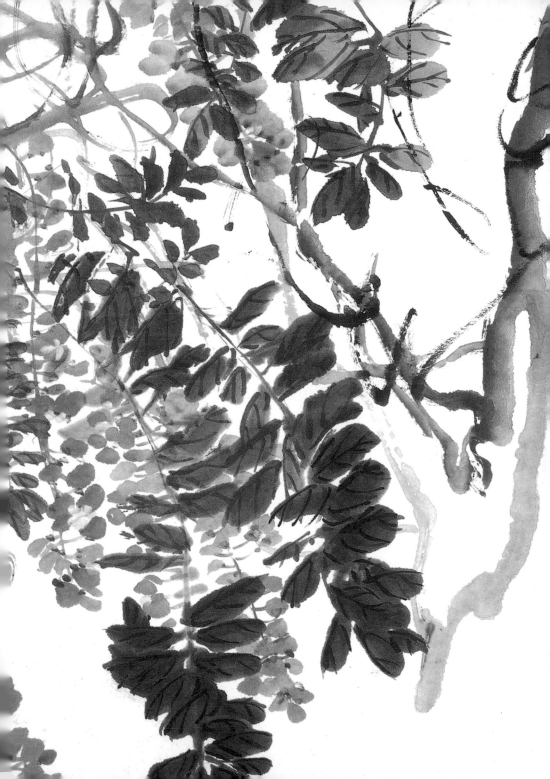

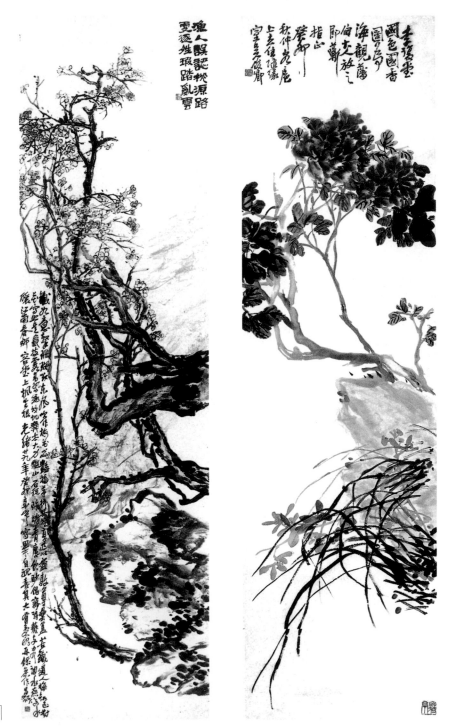

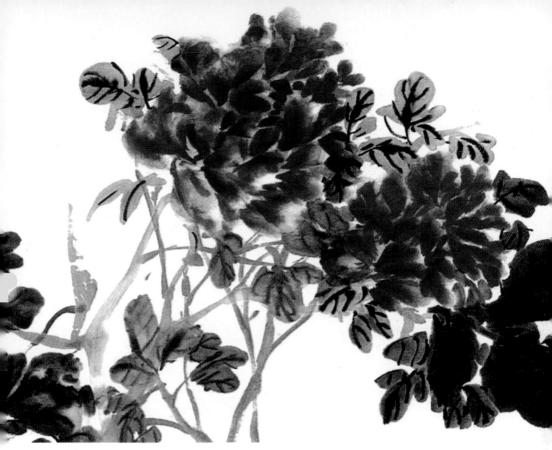

牡丹蘭花
（局部）

晴霞
1903年
原作265.5×70.6cm
（左頁左圖）

牡丹蘭花
1903年
178.7×48.3cm
（左頁右圖）

夥，不擬多議。他早期──藝術發育時期（約40～50歲之間）的畫風，頗有任風，筆勢的凌厲、用筆的方勁、設色的秀麗皆然；而其渾厚拖沓意味的畫作，則顯然有蒲華的影子。但吳就是吳，他的氣格學養只是他自己。

實際上，吳的畫早年多用水墨、淡色，成熟後多用設色、濃色；早年多用簡筆、構圖多空靈，成熟後多用繁筆、構圖多飽滿；早年畫風冷逸蕭索，成熟後多熱烈昂揚，然而一以貫之的是真率放縱。這是閱讀吳昌碩畫藝不可不察的。

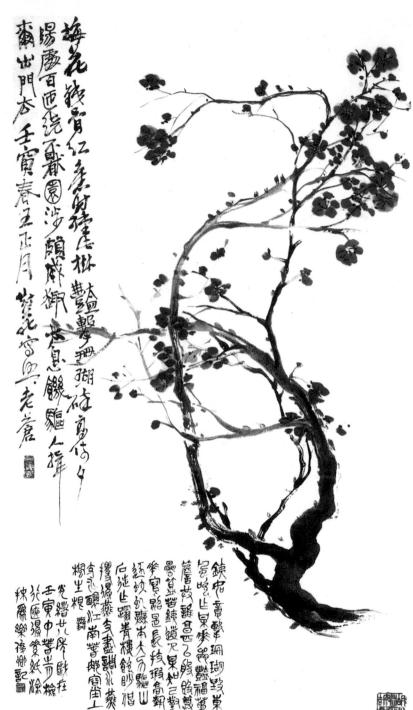

梅花獨貫紅爰身矮建唐柳豐鹽鑿翢
珊傷病待身傍名
賜慶百而绕於鬚園涉顏蔵鄉志惫饑
驩人挥
齑出門本壬寅春王正月蘒佗酚典老薈

鑠宏壹鑿珊珊跋束
宮嗛止吴矮鄎豔福蕈
蓬我雖皇四石顏跮息
墨算譜晑長技瑹高辭
夅實鼮晑長技瑹高辭
踫呶虯驐本大之驅山
石延止蹊菁機鲅胠倡
攒揚恭氰鋤謝糺芜
身兆釀江南镌郎宝上
糊生粮舞
覺鞽艹苔歟在
壬寅申耘王正
扰遫陽筹纸欿
扰扄樂徉鄉記

冷豔
1902年
97×55cm
「苦鐵道人
梅知己,對
花寫照是長
技。」畫家
的篆書題跋
是自剖亦是
自評。吳昌
碩一生畫梅
詠梅之詩最
夥,這件圖
軸詩畫一律
,天然湊泊
,正是文人
畫之所長。

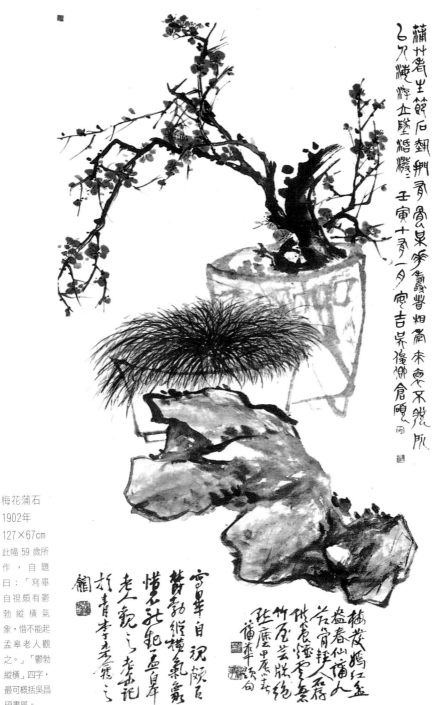

梅花蒲石
1902年
127×67cm
此幅 59 歲所
作，自題
曰：「寫畢
自視頗有鬱
勃縱橫氣
象，惜不能起
孟皋老人觀
之。」「鬱勃
縱橫」四字，
最可概括吳昌
碩畫風。

繪畫藝術的成就

　　張鳴珂在《寒松閣談藝瑣錄》裏說：「自海禁一開，貿易之盛，無過上海一隅。而以硯田爲生者，亦皆於而來，僑居賣畫。公壽、伯年，最爲傑出。其次，畫人物則湖州錢吉生（慧安）及舒萍橋（浩），畫花卉則上元鄧鐵仙（啓昌），揚州倪墨耕（寶田）及宋石年，皆名重一時，流傳最盛。」張鳴珂（1828～1908）是吳昌碩的同代人，年輩略早於吳。在他一九〇八年撰述《寒松閣談藝瑣錄》時，與吳昌碩已相交多年，此書之撰甚至也是吳的提議，但張並未視吳昌碩爲畫壇之傑出者，連「其次」的名單上竟也無吳。在書中，他以大篇幅盛讚吳的印藝；對吳畫的評論是：「又喜作畫，天眞爛漫，在青藤、雪个間」、「見聞日廣，而氣韻益超」。其時，吳昌碩已爲西泠社長，名聲已大，但張似乎並不特別高視他的畫藝。有意思的是，號稱「海上書畫名流，所可知者，大略具在」的楊逸編撰的《海上墨林》竟未收錄吳昌碩。這本書刊於一九二〇年，時吳已聲名卓著。這只能解釋爲漏收或所收皆爲已故書畫家吧。

　　應該說，關於吳昌碩的藝術成就的評介，已經很多了。最常見的，就是將他與虛谷、蒲華、任伯年合列爲「清末海派四傑」之說。也有一說，推他爲所謂「後海派的代表」。吳昌碩四十四歲移居上海，後曾往來遊跡於蘇州、杭州等地，但大體後半生在上海寓居，其活動更未離上海這座新興城市，無論從哪方面說，他確實堪爲海派的代表人物，其聲譽、成就、影

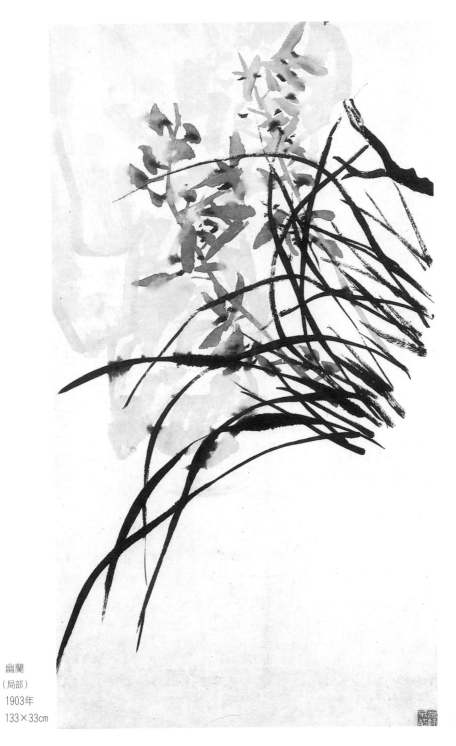

幽蘭
（局部）
1903年
133×33cm

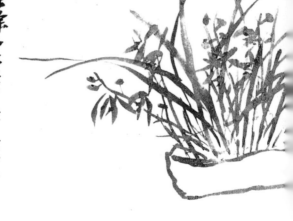

手卷（之一、之二） 1904年
比較而言，吳昌碩長於作軸而不長於作卷，這或與他適宜作縱向畫氣勢見長有關。陳師曾說文人畫多見出「畫外之感想」，此幅即然。因為是橫卷，故畫家一題再題，然每題每異。他跋：（牡丹）「予謂有色無香，大似不通文墨美人，尊為花王，貯之瓊台金屋，僥倖太過」，殊有畫外意思，令人聯想非常。此又時下「不通文墨」之「美人」（名家）所無可比擬者也。

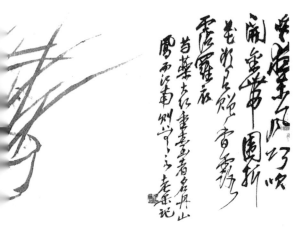

響、年壽方面都是首選。不管怎樣，「三十年代後，吳氏畫風成爲風尚乃至『正統』」。①

吳昌碩的繪畫藝術集文人畫之大成，是傳統文人畫在近現代的一個歷史高峰。大家都知道，吳昌碩是一個眞正意義上的文人。他出於書畫門第、詩人世家，父親是詩人兼印家。因此，他八歲能作駢語，十四歲始學摹刻，青年時期便習經史，後又問業於經學大師俞曲園，中年所交遊者皆爲文人墨客，詩酒唱和，書畫交往，過的基本上是一個傳統士大夫文人型的生活。爲私塾先生、爲小吏、爲幕僚、爲職業藝術家，他都未脫離傳統文人的藩籬。相較而言，他是一個大半生失意落魄的文人，但早年的那種坎坷流離失意也成了他刻苦好學洞悉世事終能超然視之的一個資本。他本色上是一個詩人，對詩的嗜好已近癡迷。這都是傳統文人的特徵。他耿介不隨流俗、恥於周旋達官、同情勞動人民、獎掖後進、交遊任俠豪放之友等等，都體現出他的狷介孤傲與文人本色。他推崇的藝術家，如陳淳、徐渭、八大山人、石濤等，哪一個不是失意的文人？他作爲藝術

註1.郎紹君：《二十世紀的傳統四大家》，見《四大家研究》，杭州，浙江美術學院出版社，1992。

家，其文化修養衡諸歷史也是一流的；就其學識而言，齊白石要遜色多了。他早年生活在農村，雖未像齊白石那樣躬耕過，但基本上瞭解農民生活的辛苦；在近現代畫家中，他與黃賓虹、潘天壽更近似，是學者、詩人型的畫家。為此，他的繪畫題材不如齊白石廣泛，與潘天壽相近，表現內容多為傳統文人多為之的梅、蘭、竹、菊、荷等花卉和一些蔬果、山水。

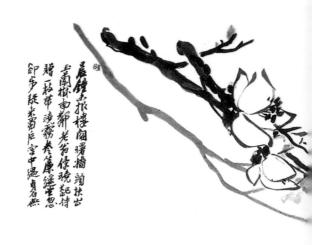

他繼承的是傳統的寫意畫風，不僅接續了傳統，且獨立門戶，有所發揚，具有創造力。在元黃公望「畫不過意思而已」和明徐渭「捨形而悅影」之後，震聾發聵地提出「苦鐵畫氣不畫形」的著名文人畫主張。吳昌碩是文人畫的一個典型的成功者，

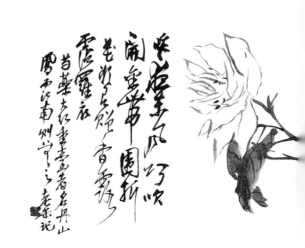

他融詩、書、畫、印於一爐，不僅在形式上給予密切的結合，更在內蘊上達到了高度的相通。他的名句「詩文書畫有真意，貴能深造求其通」，不啻是文人畫的宣言。

吳昌碩的寫意花卉，一是重氣尚勢，以渾厚豪放為宗，二是「直從書法演畫法」（吳詩句），以書入畫，以印入畫，以金石氣入畫，如寫如拓，高古凝重。比之於白陽，更顯得磅礡；比之於徐渭，更厚重蒼茫；比之於八大山人，顯得爛漫；

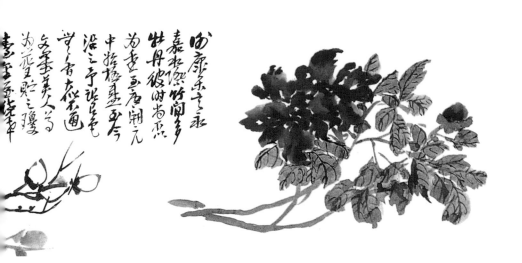

花卉（之三、之四） 1904年

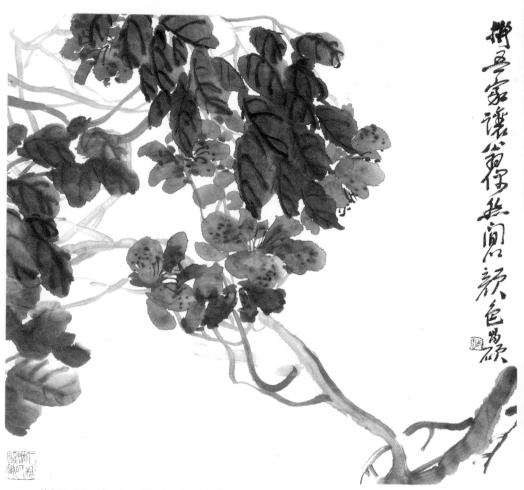

花卉冊 （八開之一） 1904年 38.5×41.5cm

比之於李復堂，更沉雄；比之於趙之謙，更老辣。吳昌碩不僅高揚了文人寫意畫尚氣的大旗，「不似之似聊象形」（吳詩句）的觀念，他的價值在於他用繪畫實踐，印證了這一理論，拓寬了審美疆域，有獨特的美感創造。吳昌碩在審美思想上尚古樸野逸。野逸非他獨到，早在五代即有徐熙創野逸風，後世綿延不絕。舉凡失意之文人，落魄之藝術家多為野逸之美，但古樸美實為缶翁所特出。他理想的境界是：「畫成隨手不用意，古趣挽住人難尋。知其古者知難盡，笙伯約我畫中隱。」①他重天趣，亦重古趣，所作多淋漓揮寫、奔放夭矯、勢如草書，卻又沉重雄健、古意盎然，但他的古意，不弱怯、不酸冷、不輕淡、不單薄、不荒寒，是古而豔，是古而鮮，這或許與他熱愛生活、熱愛自然、適度吸收市民文化情調有關。總之，他的畫、審美精神是高古厚重，樸野自然，大大方方的，

我認為這是吳昌碩極古極新，獨張一軍的所在。其藝術風格：重、拙、大、鮮，飽滿向上，一派磅礴氣象。這種美感創造，不正是吳昌碩作為一代宗師對於中國畫藝術的歷史性貢獻嗎？

吳昌碩詩曰：「三年學畫梅，頗具吃墨量。醉來氣益粗，吐向

花卉冊　（八開之二）
1904年
38.5×41.5cm

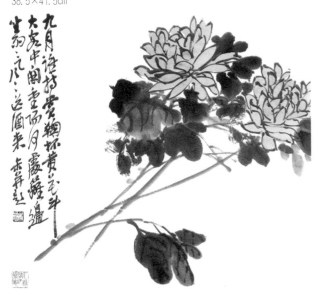

註1.吳昌碩：《李晴江畫冊笙伯屬題》，見吳東邁編《吳昌碩談藝錄》，北京，人民美術出版社，1993。

苔紙上。①他的畫意是蓬勃於胸次的積鬱之氣。這股氣飽含了他的生活壓抑與憤世嫉俗的全部憤慨，也深寓了他的高潔自負的遺世獨立的情懷，借梅花、墨荷、葫蘆、紫藤等而瀉出。畫寫意先要有眞意、有深意、有大意方後可。有大意方有大氣，意氣鬱勃，方有奇古縱橫之畫作，缶翁自詩曰：「吾謂物有天，物物皆殊相。吾謂筆有靈，筆筆皆殊狀。瘦蛟舞腕下，清氣入五臟。會當聚精神，一寫梅花帳。」②大凡文人作畫必有塊壘要吐，必有鬱氣要抒，吳昌碩既有生命之體嘗，又有文化之積蘊，因之其大寫意一至成熟，即滿紙風雲，不可端倪了。其實齊白石的托物言志，象徵寓意作畫，概出於吳昌碩。吳雖有平民情調，但本色是文人、是雅士、是遺老（吳雖不以遺老自居）；齊白石則本色上是農民、是平民，其實質並不盡同，不必過於誇大吳的平民意識。

　　嘉道咸同時期金石考据學大盛，因之有金石畫派一說。黃賓虹盛讚之，吳昌碩盛讚之，值得重視。而金石畫派之濫觴地即是蘇滬杭，其代表人物均活動於江浙兩地。吳昌碩正是金石畫派的傳人，更是金石畫派的鼎足。他繼承歷代文人畫脈絡是通過詩文、通過畫氣不畫形、通過書法中的草法作畫，但他直取金石畫派的脈絡則是以三代金石古意求美感、求古厚樸野、求斑駁蒼茫，就書法入畫而言則是參篆法入畫，因而「臨撫石鼓琅玡筆，戲爲幽蘭一寫眞」，③形成他的草篆法入畫，這就比清咸同以前的文人畫多了一些篆籀之氣。金石畫派的金石篆籀氣加上文人畫派的草書入畫、畫氣不畫形，終成一新的審美世界。這個世界以吳昌碩爲開端，以黃賓虹、齊白石、潘天壽爲後繼。所以，同樣以書入畫，吳是草法加篆意，因而曠

註1、註2、註3、以上引文均見吳昌碩：《缶廬別存》，吳東邁編《吳昌碩談藝錄》，北京，人民美術出版社，1993。

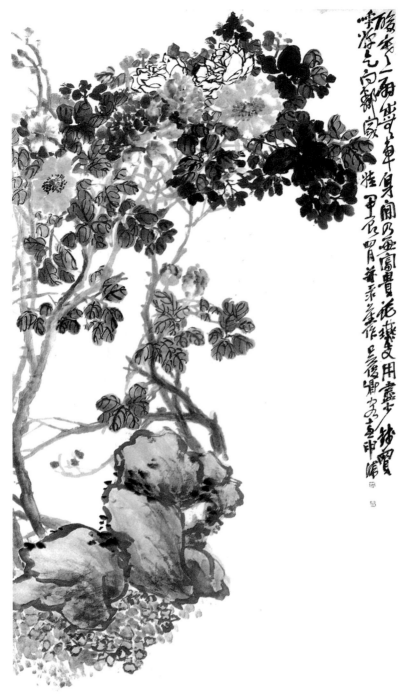

牡丹
1904年
176.5×96.5cm

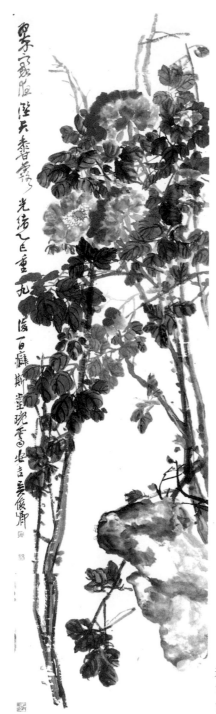

天香露濕
1905年
168.5×47.1cm

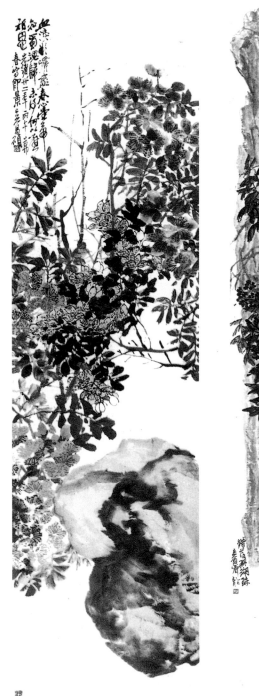

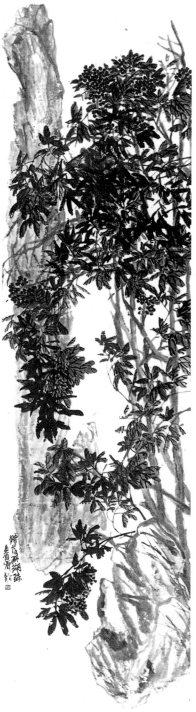

天竹
1905年
（右圖）

杜鵑花
1906年
152×40.5cm

逸而沉雄，這是吳五十歲前習書治印的功勞。「作篆可笑人，殘闕抱石鼓。幾回通入畫，如跳隔一堵。」①吳在這一點上是自覺的、慘淡修鍊的，當然也是自信的。至於金石入畫，我以為那是一種古意，是高古之氣息，可感難言。

說及古意，世論誤會甚大，以為古意即陳舊、過時、腐朽之意。其實大不然。古意是一種精神境界，是一種文化氣質，它是中華民族「慎終追遠」民族心理的一種審美反映。古意是一種民族文化心理上的歷史蒼涼感，它有哲學意蘊，有歷史積累，它不與古舊劃等號。高古作為一種美感，可以溝通中國人精神上的聯想與共鳴，不是輕易可至的境界。王國維認為「古雅」美是只有人類才能創造的陰柔陽剛之外的第三種人文精神。吳的畫，古而新，樸而雅，質而豔，獷而秀，非深解中國文化者，難識個中趣。

吳昌碩的畫，以印入畫，世論不多。我認為吳印藝早成，功力深厚。他如何移印入畫？就在於古豔這一點上。吳的以印入畫，我以為體現在其設色求單純、求厚重、求飽和，這是其印風的作用。有人認為吳昌碩作畫好用複色，有其合理性，但總體而言，他用色更喜歡濃重飽滿、單純樸厚，講究諧調色、鄰近色、互補色，講究大塊面的色塊分佈，有整體

佛像
1914年
145.8×40.2cm

　註1.吳昌碩：《缶廬集》

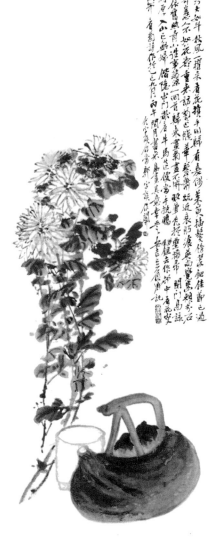

重九賞菊

1906年

122×35cm

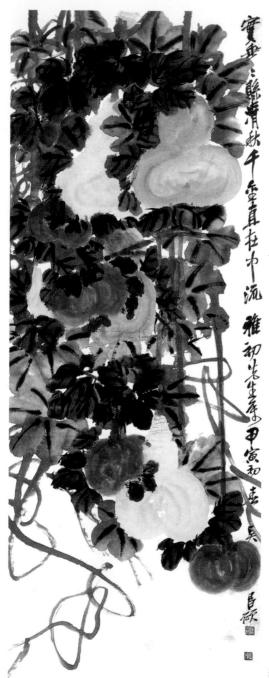

葫蘆
1914年
164×52cm

感。他借鑒了惲南田、華新羅、趙之謙、張孟皋、司馬綉谷等人的設色的豐富性與俏麗感，但他更求古厚單純、飽滿鮮活，因而不萎靡、不枯索，是大方的、強烈的、鮮明的，與傳統文

菊花
1906年
17.7×50.5cm

人畫正相反調。只消將其畫與歷代文人畫一對比便可明瞭於此。吳昌碩用複色，甚至有各種豐富的灰色，是因爲他作畫求蒼茫渾厚、求自然奔放，水墨色交融一體，淋漓寫去，而不矜持做作，故揮運之際，反生別趣，有一些有意無意之間的效果出現，也是他善於用水的結果。他的用色鮮豔固與他用西洋紅有關，與他受別人影響有關，但不能不看到那是他的個性氣質和審美精神的流露。其中印藝的滲透實多。

　　吳昌碩的綜合素質，使其畫筆墨精深，富於表現力，氣息文雅，富於文人氣息。因此，他的畫以筆墨勝，論情調不如齊白石，論筆墨勝過齊白石。吳昌碩構圖豐實飽滿，好作豎幅長屏，氣機暢旺，中間繚繞盤紆，得縱橫氣勢，富於視覺張力，正與民初國人志欲圖強精神相一致，以其振奮的罡風大氣令人喜愛。吳畫重氣勢重氣韻過於重意境重情趣，的確是大寫意繪畫發展到近現代的一個歷史必然。這種必然植根於其時其際的時代精神與民心世勢。因此，吳昌碩之崛起東南、領袖現

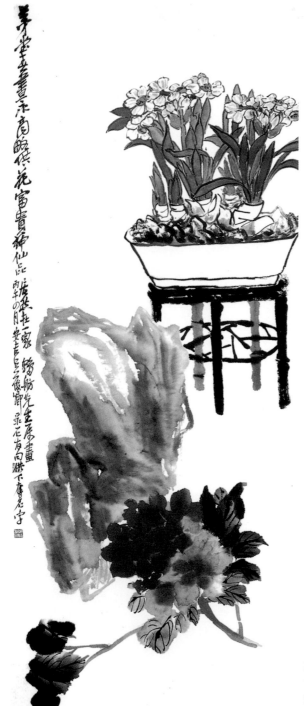

富貴神仙
1906年
110×45cm

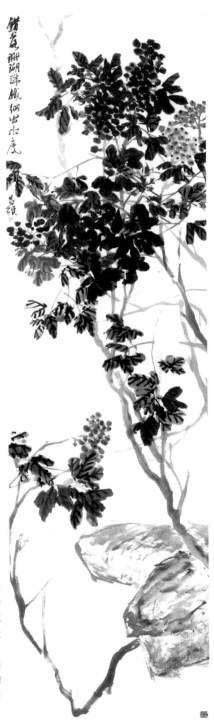

天竹

此作當為缶翁
60歲以後作
品。吳畫花
卉,常於繁枝
旁綴以枯枝,
增加蒼老美
感,尤便於他
長於用線的表
現。

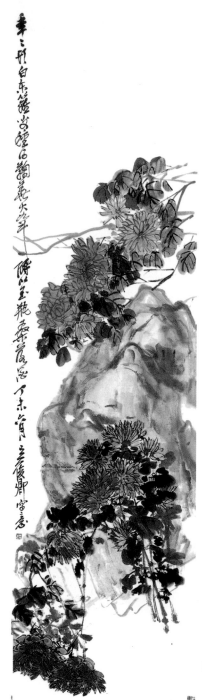

菊石
（局部）
（右頁圖）

菊石
1907年
178×47.3cm

雙松
1908年
185.7×48.2cm
此缶翁畫松之精
品。畫面極具形式
構成之美。

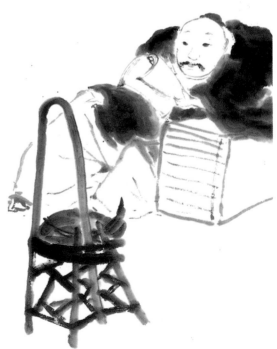

夜讀
1908年
106.3×40.3cm

代，實與整個民族文化歷程相推移。以今日眼光視之，吳的繪畫，暗合於世界上的近現代表現主義風潮，抽象而不是絕對主觀，寫意而不失形似，象徵而本乎物理物性，是對中國畫傳統的真繼承與大發揚，極有歷史價值。

玉米紅菱
花果冊（一）
1908年

畫家自題：「擬渭長筆意。」任熊（1823～1857），字渭長，號湘浦，浙江蕭山人。晚清上海畫壇名家。作為海派繪畫的前驅，任渭長的畫亦妙於設色。吳氏65歲所畫此作，設色亮麗，用筆輕淡，顯然擬任氏畫風，但個人風格已噴薄欲出。

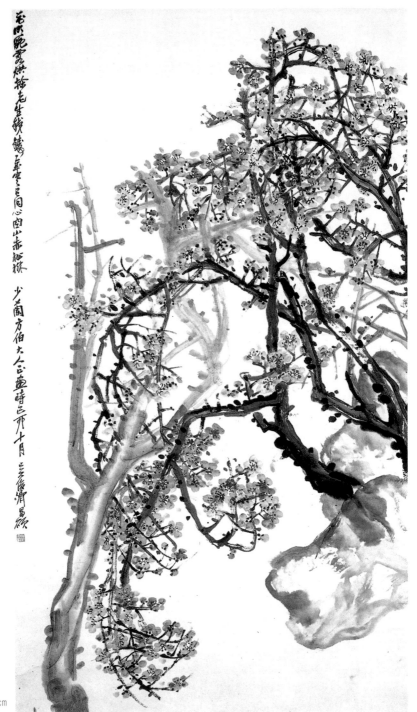

紅梅
1909年
172.6×95.2cm

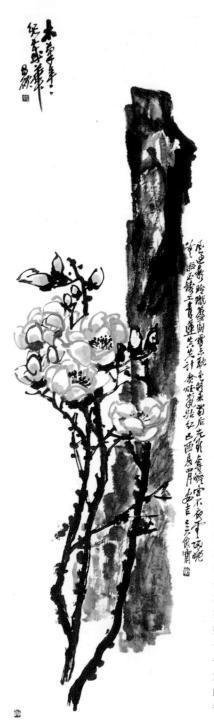

玉蘭柱石
1909年
176×48cm
吳昌碩善畫石，
此或傳統文人之
癖好。蒼石先生
尤然。此幅66歲
時所作，為中期
代表作品之一。
石之倔直，花之
玲瓏，成一反
照，一剛一柔，
一俠一儒，一陽
一陰，一武一
文，一髯一娟，
此中寄託，惟識
者會之矣。

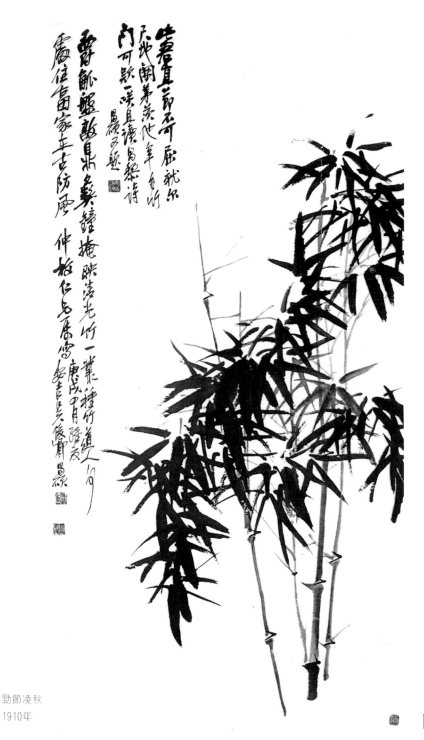

勁節凌秋
1910年

有志衆我遊古佛庸不類∴古仙眉長二尺而尸牟李怪持偈心農∴
壽郭弱柔能嬰兒孫游歩汲峨嵋歳有時騎羊入西蜀咦峻嵝山桃實祝春延
方睡灼三霉氣相將且上天嫡偓佺顏可覩褒唇威武春慶唐宗難近年
長生之決非斛熬此身忽衞言之言仙師佛耶玄乎醒醻仙能御
風佛然管青蓮老壽年七十一月輕早破肌力綿意訂
涙海之義天繁喜即可生因綠痴預群疼白錄省
悠旦墨戲眠于烟涌煙不融且西壓眼帆依骨
參衾證添毫親七軰犬犬房𥍊黎太白僧似扁
甲寅春三正月昀羅兩峰畫意志
　吳昌碩

<div style="text-align:right">

古佛
1914年

</div>

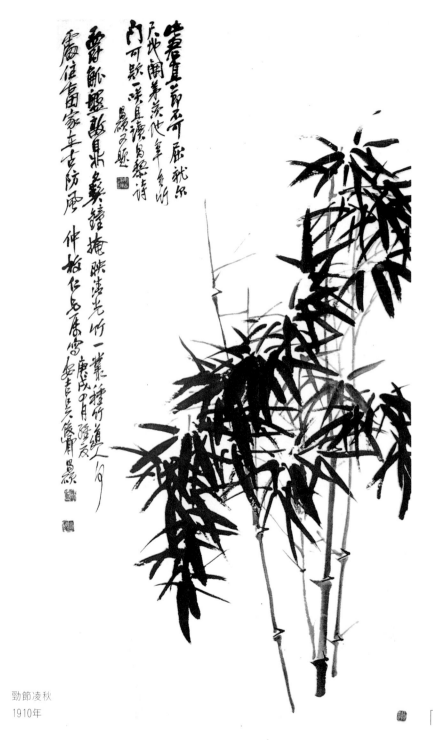

勁節凌秋
1910年

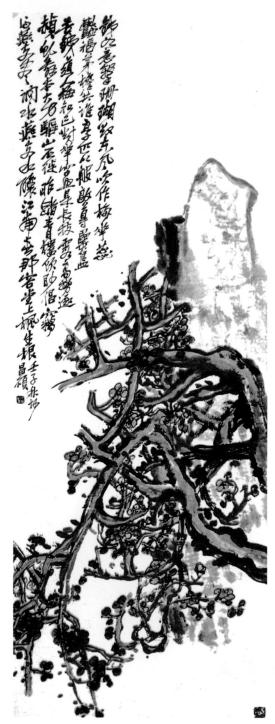

梅石
1912年
112×41cm

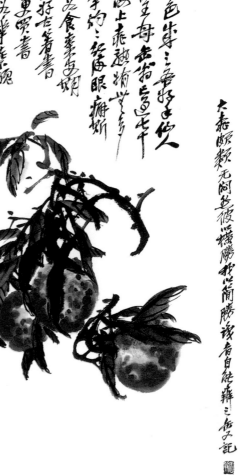

千年桃實大如斗 / 摘來色味三曾佳妙 / 儂涉海上來到三母 / 壽人醬雛酒 ...（題款草書，吳昌碩）

甲寅二月八日 缶老 吳昌碩

折枝桃實
1914年
122×48cm

古佛
1914年

124

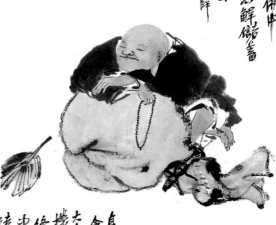

布袋和尚

十八羅漢
（局部之一、之二）
1914年
26×392cm
吳昌碩於71歲時所
畫的這件長卷，是
他人物畫的精品。
不僅人物衣紋勾勒
挺勁有力，便是人
物造形也極高古傳
神。畫風稚拙生
動，設色古雅沈
實，正是大家氣
度。

是則墉亦書詞也

天藻固為精妙，而文清以書為具

已莊嚴寶相，是皆通密上卷芳

善粗筆雜枝贊多不能勢辞

但菩薩諸天具種種相，相去必已

天龍八部以殊迹有隱相

含之

甲寅九月朔安吉吳昌碩

時年七十有一

十八羅漢（局部之五）

晉孫綽閑越河行雪詩云

洲潯脩公塘以書

御製十八羅漢詠贊恨不及見

昨者友人諸大至自京師南

未出觀不攜影斤吾

弘證誦之贊曰　應真元

林間宴息或具威儀或露

時臆龍女每冊童子義衣

郭氏妣瘞分疏即那要歎

中行如是妻止棄博桑

不洗水五融體三警第因子香

印、書、詩的造詣

　　吳昌碩終生是一位詩人，至老吟詩不倦。沈曾植說：
「翁書畫奇氣發於詩，篆刻樸古自金文，其結構之華離杳渺抑
未嘗無資于詩者也。」[1]這是在指出吳的詩人本色，也是其
諸藝之本源，爲有見地之論。所謂「華離杳渺」，正是詩的
「游心太玄」。詩人是天地靈奇的所居。西人海德格爾說：
「詩意地棲居於大地」，雨果說：「在詩人與藝術家身上，有
著無限，正是這種成分賦予這些天才以堅不可摧的偉大。」[2]

「華離」乃絢爛，「杳渺」乃蒼茫，
絢爛蒼茫，冥契無垠，正是吳昌碩藝
術──詩、書、畫、印的美感所在。沈
氏認爲吳昌碩藝術之「奇氣」、「樸
古」無不「資」源於其詩，眞獨具慧
眼人語。無昌碩之詩心則無昌碩之藝
文，昌碩之詩才即昌碩之藝才爾。其
友人諸宗元也說：「先生復耽志於詩
歌，奇氣坌溢，時以眞樸排奡勝。」[3]
「排奡」一語下得直捷而精當。吳書
畫印的奇氣就是排奡的大氣。陳三立
認爲其：「爲詩至老彌勤苦，抒攄胸

羅浮古春硯

註1.《吳昌碩談藝錄》附文，北京，人民美術出版社，1993。
註2.雨果：《論文學》，柳鳴九譯，上海譯文出版社，1980。
註3.《吳昌碩談藝錄》附文，北京，人民美術出版社，1993。

團扇　書法　1885年　26×26.5cm

臆，出入唐、宋間健者。」潘飛聲則謂：「詩品在多心、板橋
之間，古趣翛然。五律爲集中傑出。」①所見或不同，然皆
以爲其詩有奇氣、有古趣。衡諸其藝之審美，確然以高古渾
茫爲宗。吳昌碩受家庭薰陶，少年時代即始讀經史兼及詩詞之
學，後又於青年時期問詩文於俞樾，壯年習詩於楊峴，功力既
深，用力亦勤。三十四歲時已有《紅木瓜館初草》集六十餘首

扇面
書法
1927年

扇面
書法
1900年
24×53cm
（上圖）

註1.《吳昌碩談藝錄》附文，北京，人民美術出版社，1993。

成詩集。吳的詩友施旭臣爲《缶廬集》作序，中有議曰：「其胸中鬱勃不平之氣，一皆發之於詩，嘗曰：『吾詩自道性情，不知爲異，又惡知同。』初爲詩學王維，深入奧窔，既乃浩瀚恣肆，蕩除畦畛，興至濡筆，翰瀉胸臆，電激雷震，倏忽晦明，皓月在天，秋江千里，至忧深思，躍然簡編。」這些稱賞大體允當，並無過譽。潘天壽亦稱譽：「昌碩先生無論在詩文、書、畫、治印各方面，均以不蹈襲前人、獨立成家爲鵠的。」確然，吳昌碩的生活遭際與其士大夫文人胸臆，使得他在身處民族社會人文變幻交替的時代必然有「鬱勃不平之氣」；他的「自我作古空群雄」意識，都發而爲詩歌，縱橫排奡，大氣淋漓。他是一個很感性的人，雖弱爲文人，卻在家國民族大事上能拔劍而起，有良知有血性，體現出中國知識文人的傳統。據吳的長孫吳長鄴說：吳昌碩平生愛讀王維、杜甫的作品，後來泛及於歷代名家。吳昌碩的詩貴在眞率而有個性，如他自稱：「自道性情」，特點在於氣勢奔放，韻律奇拗。吳喜歡作排律，一氣蕩往，而纏綿回護，跌宕起伏，有類其畫境。證其詩畫，令人信然前人「詩畫本一律」之語。如〈爲諾上人畫荷賦長句〉、〈畫竹〉、〈客有言大庾嶺古梅……〉等排律，古風古意，殊見氣度。吳時有佳句，如「青藤白陽呼不起，誰眞好手誰野狐」、「墨池點破秋冥冥，苦鐵畫氣不畫形」、「願從日日花下遊，一日看花三百度」、「法疑草聖傳，氣奪天池放」、「古今畫理在一貫，精氣居然能感通」、「燕燕於飛西復東，冲杏花雨楊柳風」等句便頗饒意韻。吳昌碩的詩，實未必近王維，而多近杜甫、黃庭堅，其或上溯而有六朝風味。

　　吳昌碩諸藝之中以印名世最早。其好友諸宗元所謂：「翁乃以撫篆刻印有名於海內。」陳小蝶所謂：「昌碩以金石

集獵碣字

鯉魚麋鹿七言聯
書法
1917年
135×31.5cm

起家，篆刻印章，乃其絕詣。」①熊佛西評價說：「丁敬身之後，一人而已。」②孔雲白說：「吳俊卿繼撝叔之後，爲一時印壇盟主。其氣魄宏大，天眞渾厚，純得乎漢法。吳氏身兼眾長，特以印爲最，遠邁前輩，不可一世。」③吳昌碩於印用工

刻刀

最深，始學印於十四歲，獲一石而屢加磨刻，約七十七、八歲以後始較少刻印，一生治印無數。吳印初學浙派，繼爾涉獵鄧石如、吳讓之，約中年後章法參〈石鼓文〉、秦漢璽印、封泥及漢篆、磚瓦文字等，熔冶錢松之切刀、吳讓之之冲刀兩法，創鈍刀出鋒法，自樹一幟。現代名印家壽石工說吳昌碩：「大抵並取浙、皖之長，而歸其本於秦、漢。……自成一家，目無餘子，近世之宗匠也。」④堪爲的評。目前所見吳昌碩較早印作爲其三十歲後印，淵穆渾厚，已卓然有門風。如「騎蝦人」（31歲）、「喜陶之印」（32歲）、「學源言事」（35歲）等則爲浙、皖風格。至四十歲前後則大量取法磚瓦、封泥及石鼓筆意、章法，化用鄧石如，古樸而清雄，如代表作「沉均將印」（39歲）、「甘溪」（40歲）、「雷浚」（40歲）、「還硯堂」（41歲）、「暴書庼」（42歲）、「仁和高邕」（約42歲）、「畫奴」（43歲）等印，已令人見堂廡之大，手段之老，有吞古吐今之勢。約五十歲左右，吳昌碩印藝已臻成熟，傑構迭出，如「雲壺」（49歲）、「老潛」（49歲）、「金石書巢」（50歲）、「蕉研齋」（50歲）、「濟清氏」（51歲）、「泰山殘石樓」（53歲）、「谿南老人」（53歲）、「園丁」（55歲）、「陶心

註1、註2、註3、註4、以上引文均見：《吳昌碩談藝錄》附文，北京，人民美術出版 社，1993。

泰山殘石樓

陶心雲

畫奴

破荷亭長

谿南老人

無須老人

園丁

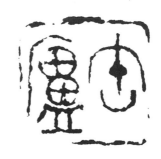

缶廬

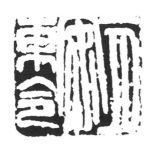

一月安東令

吳昌碩大聾

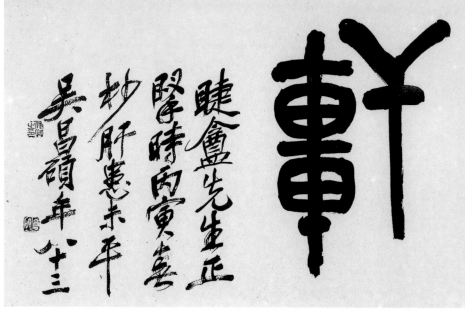

歸與軒
書法
1926年

雲」（55歲）、「千尋竹齋」（61歲）、「且飲墨沈一升」
（66歲）等大批印作，足以睥睨古今，重振秦、漢罡風。吳
昌碩的成熟期之代表作，當推「缶翁」、「石人子室」、「缶
廬」、「吳昌碩大聾」、「破荷亭」、「一月安東令」、「無
須老人」、「湖州安吉縣」等印。其印盡精微、致廣大，纖不
失怯，粗而能雅，正與其書畫風格相表裏。吳昌碩的後期印，
益顯粗獷，氣象蒼茫，在整體感上勇參畫意。世人多見其以印
入畫，又或忽略其以畫入印處。其印書意頗濃，正是明顯區別
其他明清印人印風的地方。吳印的影響一如其畫，開一種風
氣，這個風氣便是「樸野」之風。他有〈刻印〉詩句爲：「天
下幾人學秦漢，但索形似成疲癃。……信刀所至意無必，恢恢
游刃殊從容。……今人但侈慕古昔，古昔以上誰所宗」①這些

註1.吳東邁編：《吳昌碩談藝錄・刻印》，北京，人民美術出版社，1993。

詩句披露了吳的勇於汲古又勇於創新的精神。吳昌碩藝術的汲古，是上追三代，是淵源秦、漢，但取的是古樸的審美意蘊，是取氣而非摹形。「苦鐵畫氣不畫形」，實則苦鐵刻氣不刻形，他的藝術總歸於一種逼人的氣象氣勢。吳昌碩一生有《樸巢印存》、《蒼石齋篆印》、《齊雲館印譜》、《篆雲軒印存》、《鐵函山館印存》、《削觚廬印存》、《缶廬印存》等多種印集傳世，洋洋大觀。

吳昌碩的印風，能在雄健，妙在虛實，工在粗中有細，流動中有堅凝，秀麗中多蒼勁，殘破斑斕，粗頭亂服，深合中國古典美學之莊周精神，大樸不雕，有一種天然放曠的風韻。自然，其個別印作也有失其度，偶顯支離碎亂，不足為憑。

吳昌碩的書法，自然也與他的詩、印、畫風相匹配，一派行雲流水、粗獷奔放的氣度。他的書法水準集中於篆、草二體，有時亦作隸中寓篆、草的作品，雄強沉厚，不與人同。諸

宗元在《吳昌碩小傳》中稱：「書則篆法〈獵碣〉而略參己意；雖隸、眞、狂草，率以篆籀法出之。」①大體如是。「人謂先生『書過於畫，詩過於書，篆刻過於詩，德性尤過於篆刻，蓋有五絕焉』。」②這種當時人的看法，有代表性，即以印、詩、書、畫爲序論列其藝高下次第。印詩爲吳昌碩久修之業，書藝次於印名詩名，然論者以爲過於其畫，若以今日眼光看，則未必然。

吳昌碩自稱：「學鍾太傅（繇）二十年。」我們印證他

註1.諸宗元：《吳昌碩小傳》，見《吳昌碩談藝錄》附文，北京，人民美術出版社，1993。

註2.《吳先生行述》，見《吳昌碩談藝錄》，北京，人民美術出版社，1993。

早年所寫〈小楷詩稿〉，不難同意此夫子自道。吳長鄴說他：「初學顏魯公體，後又轉學鍾繇體」、「也曾傾向過黃山谷」，①當為實錄。吳昌碩早年家貧，無資購筆紙，晨起或耕餘總是在檐前磚石上用禿筆蘸水練字，從不間斷。大凡歷來的大家，都有過刻苦用功的經歷，不足為奇。在吳昌碩而言，其書法的奇處是將一種陽剛健拔的個性精神表現到了極致，而這種個性精神又與其所處的清民之交的時代氣息相暗合。因此，若論代表二十世紀初期的書法大家，不會是李瑞清、曾農髯，不會是沈尹默，而是吳昌碩、康有為、于右任。吳昌碩書法有風雲龍虎氣象，有勢有力，有一種中華民族博大沉雄、百折不撓的昂揚鬱勃之氣，這是其奇處，亦是其高處。吳昌碩自己說過：「曾讀百漢碑，曾抱十〈石鼓〉；縱入今人眼，輸卻萬萬古。不能自解何肺腑，安得子雲『參也魯』，強抱篆隸作狂草，素師蕉葉臨無稿。」②可見，吳昌碩的書法仍是以秦、漢為宗，是「強抱篆隸作狂草」──以篆籀氣入草書，亦草亦篆，亦篆亦隸亦草──是「通」與「化」。其門人沙孟海稱之為：「行草書，純任自然，一無做作，下筆迅疾，雖冊幅小品，便自有排山倒海之勢。」③沙孟海認為吳昌碩的大篆：「中年以後結法漸離原刻，六十左右確立自我面目，七、八十歲更恣肆爛漫，獨步一時。」並認為其臨〈石鼓〉是「遺貌取神」。④關於吳昌碩寫〈石鼓〉歷來有兩種看法，一種認為古今一人，無出其右；一種認為習氣太大，非為高品。吳昌碩自己在六十五歲臨〈石鼓〉本上自題有 ：「余學篆好臨〈石鼓〉，數十載從事於此，一日有一日之境界。」其實，吳昌碩

註1.吳長鄴：《我的祖父吳昌碩》，上海書店，1997。

註2.吳昌碩：《題何子貞太史冊》，見《缶廬集》卷四。

註3.4.沙孟海：《吳昌碩先生的書法》，見《吳昌碩作品集》，西泠印社／上海人民美術出版社，1984。

臨〈石鼓文〉
四條屏
（之一、之二）
書法
1916年

臨〈石鼓文〉四條屏（之三、之四）

臨〈石鼓〉的態度是藝術家的審美心態，並非模仿勾勒字體的刻工，其遺貌取神處，也即不拘泥於形似的取氣取勢處，這是創作家的本色與本質。書法不像畫兒可以直接師法自然，書法必須臨古，但臨古過程也是感受一種活力——生氣的過程。臨古是體驗一種生命節律的美感，要在領悟鮮活的生動機趣，否則徒勞無益。以此去看，我們沒有理由否定或非議吳昌碩的〈石鼓〉書法。那種臨本身就是一種再創造，我們從中完全可以感受到缶翁精神，這還不夠嗎？

漢祀三公山碑拓片

此外，吳昌碩的隸書十分有特色，師〈開通褒斜〉、〈裴岑〉、〈太室石闕〉、〈大三公山〉、〈禪國山〉等碑石，以〈漢書秦雲〉一聯為力作，其重、拙、大、雄，實可上溯兩漢，睥睨明清了。

吳昌碩的書法有一種落拓不羈、豪邁不群的風度神采，以氣勢撼人，屬於太陽型表現，不是陰柔一類。這種書風，本質上與明代徐渭乃至上溯到唐代懷素的狂飆書風相一脈。其所師法者，或樸厚雄強，或夭矯奔放，或盤紆縱橫，是「積健為雄」的傳統，這是與他的個性傾向深契暗合的。

吳昌碩的行草書，多為題畫或尺牘，行雲流水，參差寫去，不加雕飾，亦與畫風、印風相吻合。因此，我認為吳昌碩的詩、書、畫、印的確已臻他自己所說的「求其通」的通會之境。這是吳昌碩經過數十年磨練，經過「一日一境界」的覺悟

漢書秦雲四言聯
書法
1923年

西泠印社記　書法　1914年

淵深樹古五言聯　書法　1914年

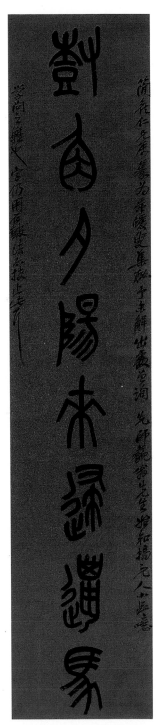
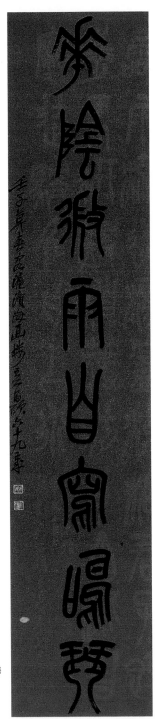

樹角花陰八言聯
書法
1912年

詩贈雨山先生　書法　1922年

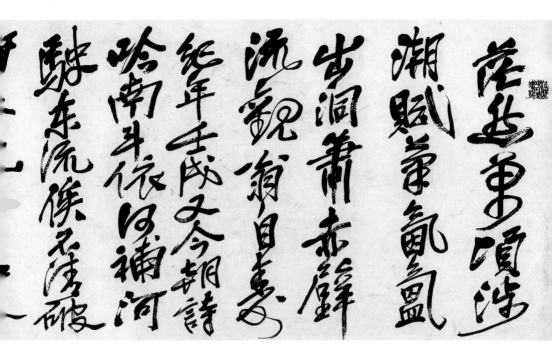

之後的圓融。這種圓融，衡諸歷史，並不多見。說吳昌碩的藝
術最足以代表文人藝術，最足以體現民族文化的歷史與其所處
時代的精神氣象，誰云不可！

吳昌碩的書法，篆隸以顯其尚質樸，行草以顯其尚雄
放。那裏邊隱隱有清末民初傳統型藝術家欲奮發踔厲的一股意
氣在。這股意氣，是許多妄議者所未領會的吧！如同〈扁舟後
世〉聯這樣的行書作品，真是力能扛鼎，只有大書家才寫得
出。

佳蕙插瓶禪竪掃

秋英圍露月□□盤

聯而山農撷可用□□□□

先生動定□□　□□□□病

鹿永魚樂八言聯
書法
1918年
177×45cm

石鼓文
書法
1923年
66.5×134cm

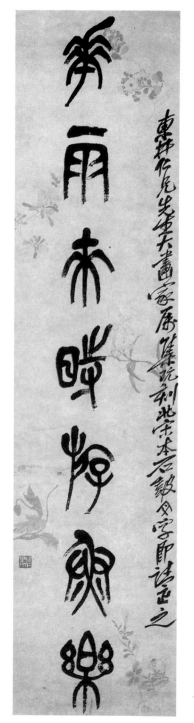

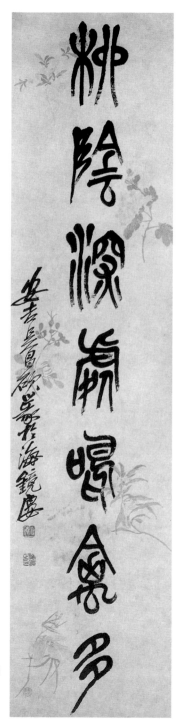

花雨柳陰七言聯
書法
130×31cm

靈雨逽淲淴淴君子
抒壴彖烋毆猾穜秀肙毌
淥肙厰造璽隹肙己非或
陰或陽柉濛己一于米一
方止其芇

首藤先生雅屬
戊午十有二月節臨雟礙鼓字
安吉吳昌碩時年七十有五

三　論藝摘選

小技拾人者則易，創造者則難。秋藤幻出古梅花。

——《吳昌碩、趙子雲合冊》

三年學畫梅，頗具吃墨量。醉來氣益粗，吐向苔紙上。
浪貽觀者笑，酒與花同釀。法疑草聖傳，氣奪天池放。能事不
能名，乃無滋尤謗。吾謂物有天，物物皆殊相。吾謂筆有靈，
筆筆皆殊狀。瘦蛟舞腕下，清氣入五臟。會當聚精神，一寫梅
花帳。臥作名山遊，煙雲眞供養。

——《缶廬別存》

畫之所貴貴存我，若風遇簫魚脫筌。

——《缶廬別存·沈公周書來索畫梅》

開天一畫雪个驢，推十合一濤能漁。直從書法演畫法，
絕藝未敢談其餘。晴江毋固亦毋必，灑落如泉聲汩汩。道在讀
書無他求，不濤不个二而一。潑翻墨汁如雨淫，有時惜墨同
惜金。畫成隨手不用意，古趣挽住人難尋。知其古者知難盡，
笙伯約我畫中隱。隱非衣葛而食薇，求己之法天日宜。天日
宜，筆無咎，晴江晴江，奈何我？

——《李晴江畫冊笙伯屬題》

予偶以寫篆法畫蘭，有儈夫笑之。不笑之不足爲予畫
也。戲題一詩，以贈知音者：臨撫石鼓琅玕筆，戲爲幽蘭一寫
眞；中國離騷千古意，不須攜去賽錢神。

——《缶廬別存》

畫與篆法可合併，深思力索一意唯孤行。

——《挽蘭匂》詩句

嗟我大椿入手難療饑，不輸人力輸天機，出生入死微乎
微。詩才格不羈，我獨攻王維。書法蟠蛟螭，我亦追素師。何

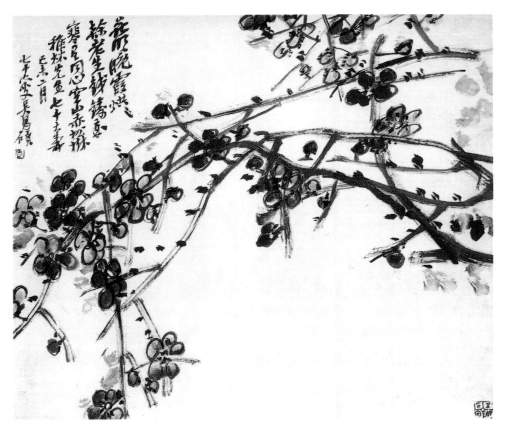

紅梅
1919年
32.5×38.4cm

以骨髓難吸徒爾爭皮毛？思之思之猶攢眉。

<div style="text-align: right;">——《李晴江畫冊》題詩</div>

蝶扁之法打草稿，大寫忘卻身將老。但賞武梁祠畫古人、古樹、古飛鳥，不知王維師仝、全師浩。……此時目中書畫徒相嬲，矯首乾坤清氣一切齊壓倒。

<div style="text-align: right;">——《缶廬集·六三園宴集，是日剪松樓看張予書畫，遊客甚盛》
詩</div>

吁嗟乎，唯俗難醫畫理同，世有虛不受補堅難攻。

<div style="text-align: right;">——《吳昌碩談藝錄·葉指法臨〈藍田叔畫冊〉詩》</div>

古法固有在，闞守而殘抱。且憑篆籒筆，意境頗草草。
人譏品不能，我喜拙無巧。

<div align="right">——《吳昌碩談藝錄·畫桐葉桐子石榴》詩</div>

天驚地怪生一亭，筆
鑄生鐵墨寒雨。活潑潑地
饒精神，古人爲賓我爲
主。

<div align="right">——《天池畫覃谿題一亭</div>
並臨之索賦》，《缶廬集》卷
四

新詩題處雁飛翔，重
屋孤舟樹樹僵。畢竟禪心
通篆學，幾回低首拜清
湘。

<div align="right">——《石濤畫》，《缶</div>
<div align="right">廬集》卷四</div>

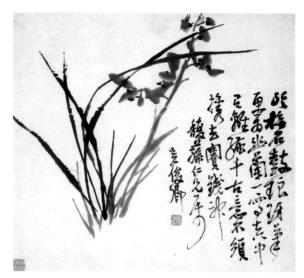

幽蘭
37×41cm

青藤書畫法外法，意造有若東坡云。

<div align="right">——《青藤畫茉》，《缶廬集》卷四</div>

活潑濠濮魚，撩亂浦漵柳。大力不運腕，高處懸著肘。
青藤得天厚，翻謂能亦丑。學步幾何人，墮落天之後。所以板
橋叟，僅作門下狗。

<div align="right">——《徐青藤〈春柳遊魚〉》，《缶廬詩》舊刊本卷四</div>

作篆可笑人，殘闕抱〈石鼓〉。幾回通入畫，如眺隔一
堵。

<div align="right">——《陳白陽墨畫》，《缶廬集》卷四</div>

石城王孫雪个畫，下筆時嫌八極隘。硯翻古墨春雷飛，
大石幽花恣奇怪。蒼茫自寫興亡恨，眞蹟留傳三百載。出藍敢
謂勝前人，學步翻愁失故態。是時窗戶春融融，墨汁一斛古缶

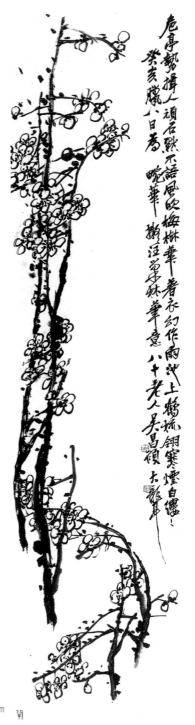

墨梅
1923年
132.3×32.8cm

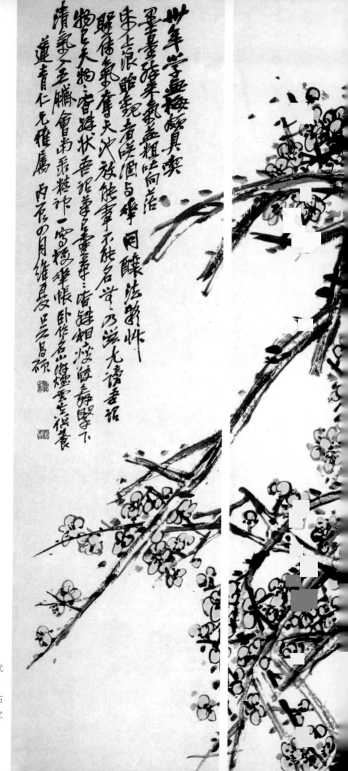

世年學畫梅頗具樂
墨盡畫殘果墨氣益粗任向落
朱上派難魏青溪潤与華同釀法皆性
眼睛僮氣牽夫沙彼能牽不能名世乃滋无诗書話
物色天物青游状吾祀牽名畫書三厝誰相煥悟舞學下
清氣合主臟會南飛粗祚一寄獨華帳卧作名山爐煙雲雲供養
蓮青仁兄雅屬 丙辰○月維長吳吉昌碩

綠梅通景屏
1916年
148.5×40cm
這件巨構，最能代
表缶翁畫梅風格，
其筆意重，氣象古
拙，力拔千鈞之
勢，古今獨步。

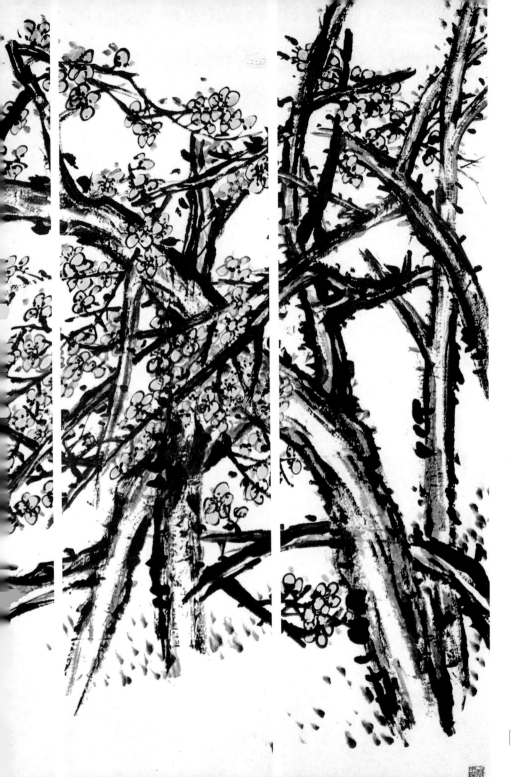

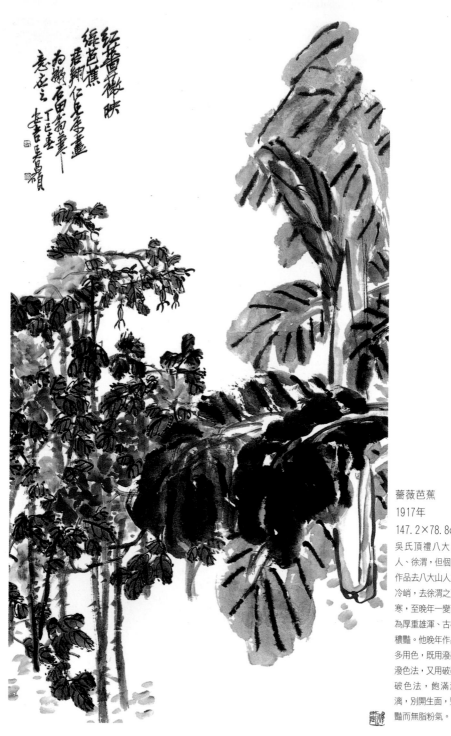

薔薇芭蕉
1917年
147.2×78.8cm
吳氏頂禮八大山
人、徐渭，但個人
作品去八大山人之
冷峭，去徐渭之荒
寒，至晚年一變而
為厚重雄渾、古樸
穠豔。他晚年作品
多用色，既用潑墨
潑色法，又用破墨
破色法，飽滿淋
漓，別開生面，豐
豔而無脂粉氣。

高風豔色
1917年
148.4×97.3cm
吳昌碩最善利用象
徵寓意手法，寄託
他那失意文人的情
懷。以竹之挺拔有
節、石之堅貞不移
來象徵高逸不俗的
情懷，自不少見，
但他卻將桃花之豔
色與高風相伍，別
出心裁。

風壑雲泉
1918年
135.4×65cm

中。古今畫理在一貫，精氣居然能感通。此花此石壽無窮，唐撫晉帖稱同功。香溫茶熟自欣賞，梅梢雙鳥啼春風。

<div align="right">——《缶廬別存·效八大山人畫》</div>

封泥殘缺螺扁幻，不似之似聊象形。

<div align="right">——《蒿盦馮先生學畫梅》，《缶廬集》卷四</div>

杏花
（扇面）
1917年
19×52.5cm

佛經有五色蓮花，青黃赤白猶具色相，故予畫荷皆潑墨，水氣漾泱，取法雪个。諾公桑門之好古者，定能求之象外。

墨池點破秋冥冥，苦鐵畫氣不畫形。人言畫法苦瓜似，挂壁恍背莓苔屏。白荷花開解禪意，點綴不到紅蜻蜓。……諾公好古乃有獲，手拓萬本犩鍾銘。離奇作畫偏愛我，謂是篆籀非　青。　……

<div align="right">——《缶廬別存·爲諾上人畫荷賦長句》</div>

畫牡丹易俗，水仙易瑣碎，惟佐以石可免二病。石不在玲瓏，在奇古。人笑曰：「此倉石居士自寫照也。」

<div align="right">——《缶廬別存》</div>

青藤畫奇古放逸，不可一世，似其爲人。想下筆時天地爲之軒昂，虬龍失其夭矯，大似張旭、懷素草書得意時也。不

拟叢迎風臥碧落　君家雪巷對門開
水嫌野性譚詩惡　手把芙蓉避暑來
贈陸廉夫芙友詩餘補空
丙戌冒雨昌石吳俊卿

墨荷
1886年

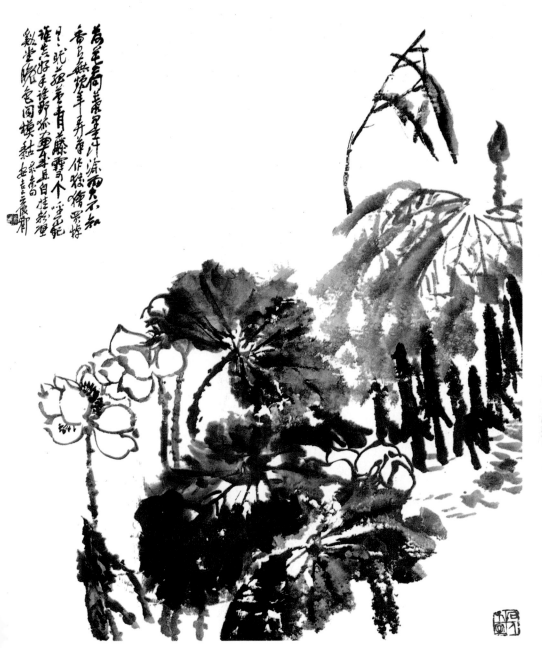

荷花高蓋葉田田，涂雨天不知
香色無端年年弄筆，作狡獪累讳
日，既而斑斓青藤雪个，嘗究範
誰去好手謫野派大筆，五且自惟於理
款坐睇色固模黏世吉辰前

潑墨荷花圖軸

茗具梅花
1906年
117.5×34.2cm
這是畫家1906年63
歲時與友人沈石友
（1858～1917)的合
作。沈石友名汝
瑾，字公周，石友
為別署。茗具是吳
昌碩畫的，梅花是
沈石友畫的。茗具
的著色真是畫得
好，白瓷杯與赭茶
壺，古樸亮麗，與
梅花相伴，真是清
氣四溢。

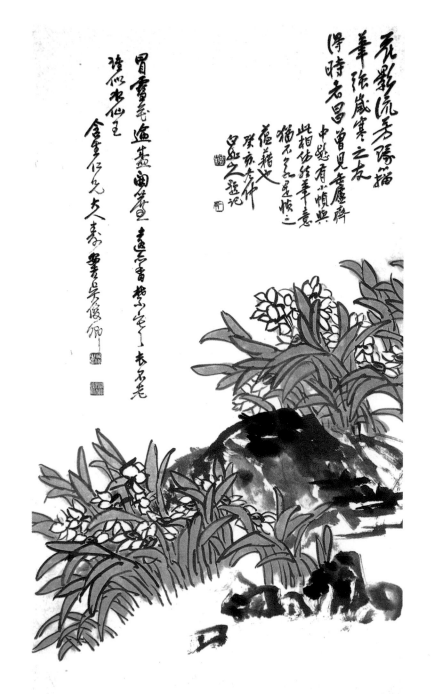

水仙
89.8×47.3cm

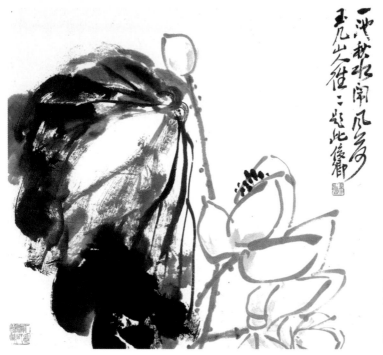

風荷
花卉冊（二）
1904年
37.9×41.7cm

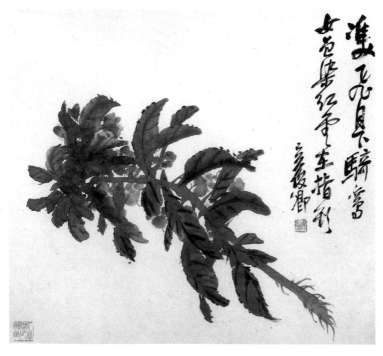

鳳仙
花卉冊（三）
1904年
37.9×41.7cm

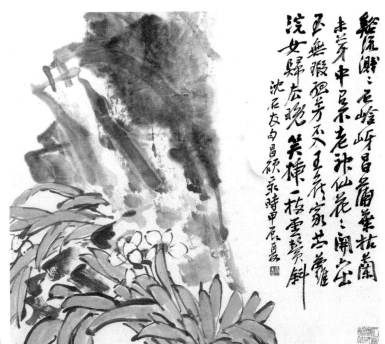

水仙
花卉冊（六）
1904年
37.9×41.7cm

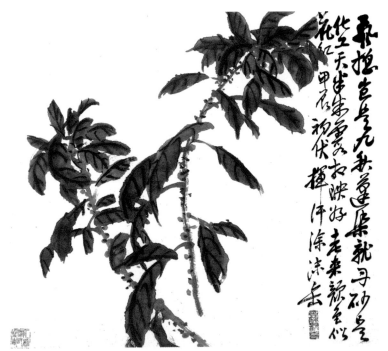

雁來紅
花卉冊（七）
1904年
37.9×41.7cm

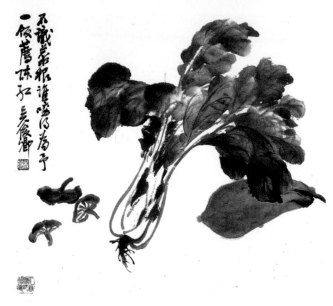

蔬菜
花卉冊（八）
1904年
37.9×41.7cm

善學之，必失壽陵故步。

　　葡萄釀酒碧於煙，味苦如今不值錢。

　　悟出草書藤一束，人間何處問張顛。

　　　　　　　　　　——《缶廬別存・葡萄》

　　蝯叟筆勢高崆峒，寸莛若撞喑巨鍾。……唯蝯叟書天下
褒，魯公骨氣凌秋毫，一波一磔堅不撓。我書疲茶烏足數，劈
□不正吳剛斧。曾讀百漢碑，曾抱十〈石鼓〉；縱入今人眼，
輸卻萬萬古。不能自解何肺腑，安得子雲「參也魯」。強抱篆
隸作狂草，素師蕉葉臨無稿。乾坤大醉吾衰老，海上一枝寄窮
鳥。賣字得錢謀一飽，一飽終勝啖西風。但願蝯叟入夢兼魯
公，正氣充塞鴻濛中，何難絕大手筆驅蛟龍？

　　　　　　　　　　——《何子貞太史書冊》，《缶廬集》卷四

　　天下幾人學秦漢，但索形似成疲癃。我性疏闊類野鶴，

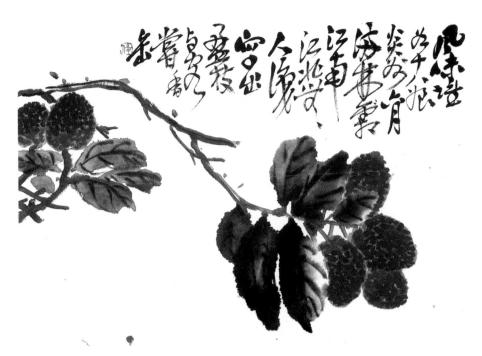

荔枝　花果冊（三）　1905年　21×28cm

梔子花　花果冊（六）　1905年　21×28cm

菜根香至味不波及
与燕雌灌笔之碧都
半壽木花

昌碩

西汸軒屬玉几畫此品沙高の搁菇撕之

蔬果
1897年
67.3×32.2cm

經秋寒葉
花卉屏（三）

不受拘束雕鐫中。少時學劍未嘗試，輒假寸鐵驅蛟龍。不知何
者為正變，自我作古空群雄。……信刀所至意無必，恢恢遊刃
殊從容。……今人但侈慕古昔，古昔以上誰所宗？詩文書畫有
眞意，貴能深造求其通。刻畫金石豈小道，誰得鄙薄嗤雕蟲！
嗟予學術百無就，古人時效他山攻。

<div style="text-align: right">——《刻印》，《缶廬集》卷一</div>

鑿窺陶器鑄泥封，老子精神本似龍。
只手倘扶金石刻，茫茫人海且藏鋒。

<div style="text-align: right">——《書〈削觚廬印存〉後》，《缶廬集》卷二</div>

蘭花
花卉冊（六）
（左圖）

桂花
花卉冊（七）

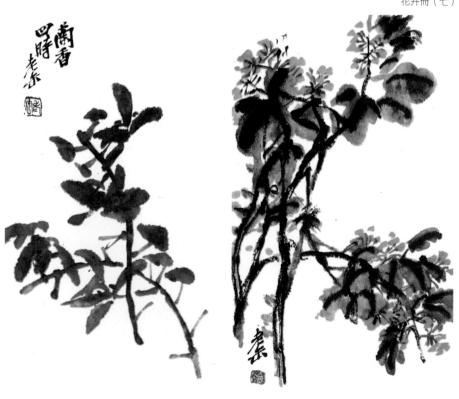

紫藤
花卉屏（二）.
1923年

珠光一握
書贈高南阜而
不古擬張孟
皋而不厚擬
雲厓十擬
十三峰草堂而
又不能放
昌碩記

珠光一握
88.7×48cm
昌碩老人題：
「擬高南阜而
不古，擬張孟
皋而不厚，擬
十三峰草堂而
又不能放。」
可見，古、
厚、放，為缶
翁所嚮往之理
想表現境界。

月季
花果冊（七）
1905年

奇書飽讀鐵能窺，蜨扁精神古籀碑。

活水源頭尋得到，派分浙、皖又何爲？

<div style="text-align:right">——《西泠印社醉後書贈樓村》</div>

　　昔陳秋堂云：「書法以險絕爲上乘」，製印亦然。余習
此廿餘年，方解此語。要以平正守法，險絕取勢耳。若未務險
絕，置其法於不問，雖精奚貴？

<div style="text-align:right">——《書陶柳門漢印後》</div>

珠光
175×42cm
1920年
這件作品是吳昌
碩的力作之一。
時年77歲的缶翁
正值創作的最佳
時段，此一時
期，佳作迭出。
吳昌碩「畫從印
出」、「畫從書
出」，故構圖暗
合「分朱布白」
的印法妙趣，大
開大合，大疏大
密，變化無方。

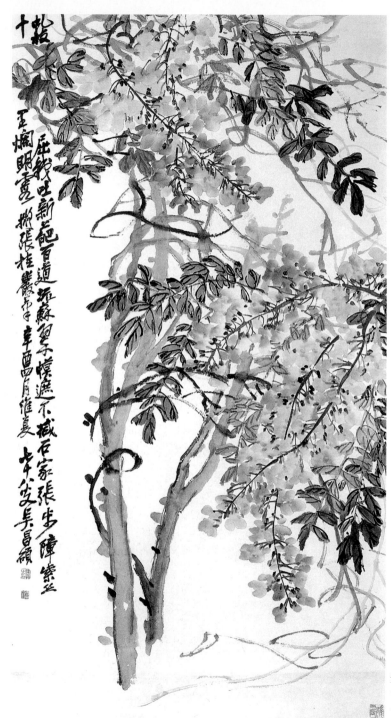

紫藤花
1921年
181×80.5cm

四　各家評論摘錄

吳君刓印如刓泥，鈍刀硬入隨意治。文字□□粲朱白，長短肥瘦妃則差。當時手刀未渠下，几案似有風雷噫。李斯、程邈走不迭，秦漢面目合一篋。……亂頭粗服且任我，聊勝十指懸巨椎。

<div style="text-align:right">—— 楊峴：《削觚廬印存》序</div>

　　右缶廬老人書畫若干種，泰半近作最精之品。雄而秀，肆而醇，博大而精深，剛健而婀娜，功力獨至，而無跡象可尋。昔人云：「庾信文章老更成」，缶老之於書畫亦然；信藝林之宗匠，後學之津梁也。所作篆書規撫獵碣，而略參己意；隸、眞、狂草率以篆籀之法出之。閑嘗自言生平得力之處，謂能以作書之筆作畫，所謂一而神、兩而化用，能獨立門戶，自辟町畦，挹之無竭，而按之有物。論者謂其宗述八大山人、大滌子，則猶言乎其外爾。學者能通夫書畫一貫之旨，則于步趨缶老，其殆庶幾乎？

<div style="text-align:right">—— 吳隱：《苦鐵碎金》跋</div>

　　吳氏身兼眾長，印名第一，印格清刪奇古，純宗秦、漢法，別具風格；其魅力宏大，氣味渾厚，丁敬身之後，一人而已。

<div style="text-align:right">—— 熊佛西語，見《諸家評吳昌碩刻印》</div>

　　吳俊卿繼撝叔之後，為一時印坊盟主。其氣魄宏大，天眞渾厚，純得乎漢法。吳氏身兼眾長，特以印為最，遠邁前輩，不可一世。東瀛海隅，亦競相爭效，然得其眞傳者，能有幾人乎？

<div style="text-align:right">—— 孔雲白語，見《諸家評吳昌碩刻印》</div>

　　昌碩以金石起家，篆刻印章，乃其絕詣；間及書法，變

贈冠群先生詩
書法
1911年
208.5×56cm

白荷　花果冊（八）　1905年　21×28cm

蔬果　花果冊（九）　1905年　21×28cm

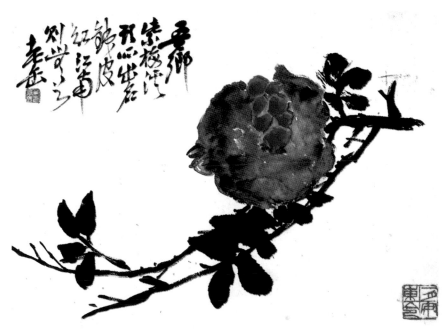

石榴　花果冊（十一）　1905年　21×28cm

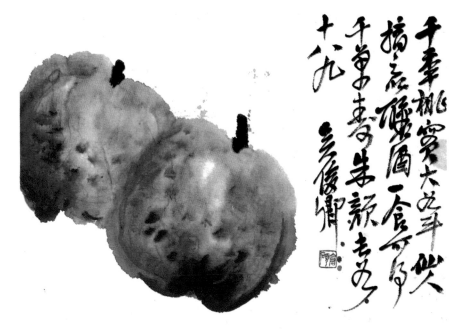

桃實　花果冊（十二）　1905年　21×28cm

大篆之法而爲大草。至揮灑花草，則純以草書爲之，氣韻最長，難求形跡。人謂：「山谷寫字如畫竹，長公畫竹如寫字」，昌老蓋兩兼之矣。

—— 陳小蝶語，見《諸家評吳昌碩刻印》

近世各國藝術潮流，無不傾向於脫離窠臼直抒情感之途。……中國普通畫家多墨守師承，鮮有能發抒胸臆者，獨昌碩能奔馳放佚，以近時的世界眼光觀之，誠與世界潮流不期而合。

—— 朱應鵬語，見《諸家評吳昌碩刻印》

先生復耽志於詩歌，奇氣坌溢，時以眞樸排奡勝。

繼從歸安楊峴論詩，從山陰任頤論畫，竭其智力，殫窮奧窔。

—— 諸宗元語，見《諸家評吳昌碩詩文》

自寫小像
1923年
105×56cm

蓋先生以詩、書、畫、篆刻負重名數十年。……爲詩至老彌勤苦，抒攄胸臆，出入唐、宋間健者。畫則宗青藤、白陽，參之石田、大滌、雪个，跡其所就，無不控括眾妙，與古冥會，劃落臼窠，歸於孤賞，其奇崛之氣，疏樸之態，天然之趣，畢有其形貌節概，情性以出，故世之重先生藝術者，亦愈重先生之爲人。

——陳三立語，見《諸家評吳昌碩詩文》

昌碩先生詩、書、畫、金石治印，無所不長。他的作品，有強烈的特殊風格，自成體系。書法尤工古篆，以〈石鼓〉文成就爲最高。

昌碩先生在繪畫方面，也全運用他

觀瀑　1923年　51×22.5cm

雲姑射仙遺世而獨立不知天地春孤懷抱久雪岳

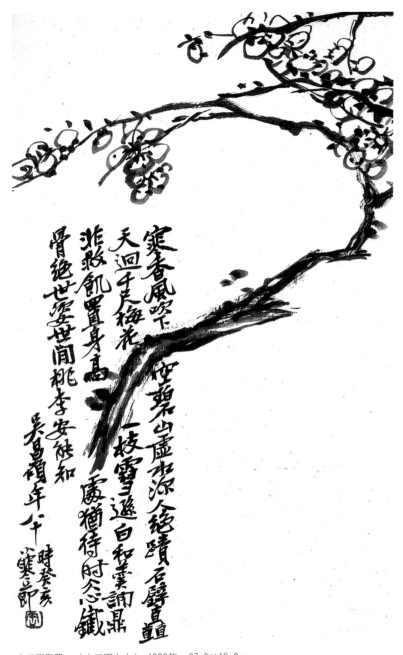

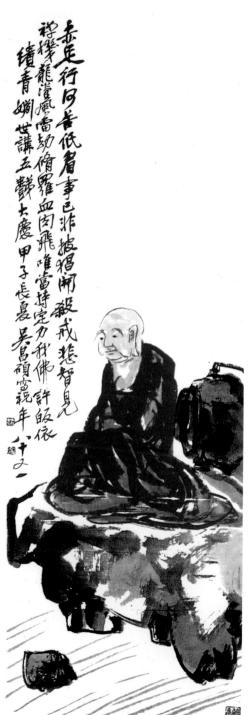

無量壽佛
1924年
22×134cm
吳昌碩晚年好
作佛像人物
畫，神情頗孤
寂，筆墨殊縱
放，據說有些
為王震代筆。
此作是缶翁81
歲時所畫，很
有代表性。

篆書的用筆到畫面上來，蒼茫古厚，不可一世。

　　昌碩先生的繪畫，以氣勢爲主，故在佈局用筆等各方面，與前海派的胡公壽、任伯年等完全不同。與青藤、八大、石濤等，也完全異樣。可以說獨開大寫花卉畫的新生面。

　　昌碩先生把早年專研金石治印所得的成就──以金石治印的古厚質樸的意趣，引用到繪畫用色方面來，自然不落於清新平薄，更不落於粉脂俗豔。他大刀闊斧地用大紅大綠而能得到古人用色未有的複雜變化，可說是大寫意花卉最善於用色的能手。

<div style="text-align: right;">── 潘天壽：《回憶吳昌碩先生》</div>

梅花（扇面）　1924年　22.8×61.5cm

墨梅
1925年
151.1×40.2cm

仙假手佛圓光脫之新肘一方赤著箭青者裹飯且食芳壽
而康 樂三也先讀書精醫理當生贈之甲子初夏吳昌碩附年八十一

佛仙
1924

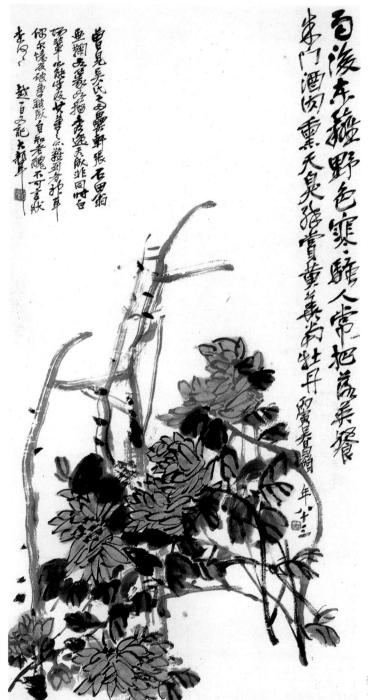

菊花
1926年

珊瑚珠
125.5×51.3cm

珠光劍氣　51×43.1cm

昨夜东风巧笑开，蕾蕾围折色如颜。寿看宝晕画栏曰自，祝胜似赵无闷曾家谋省六逃之。昌硕记

苕药

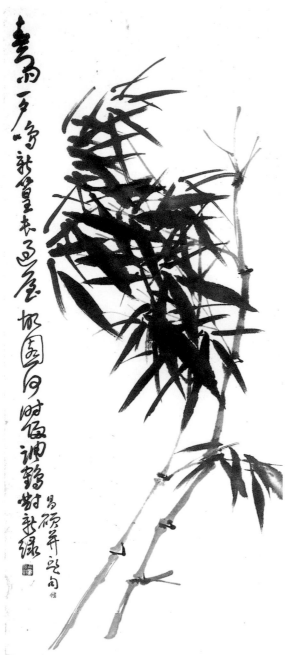

墨竹
約中期作品
117×43.6cm

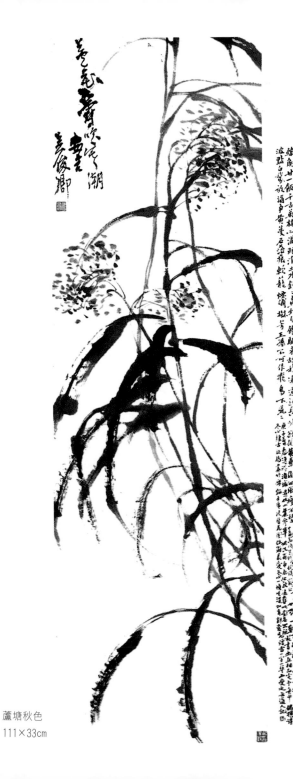

蘆塘秋色
111×33cm

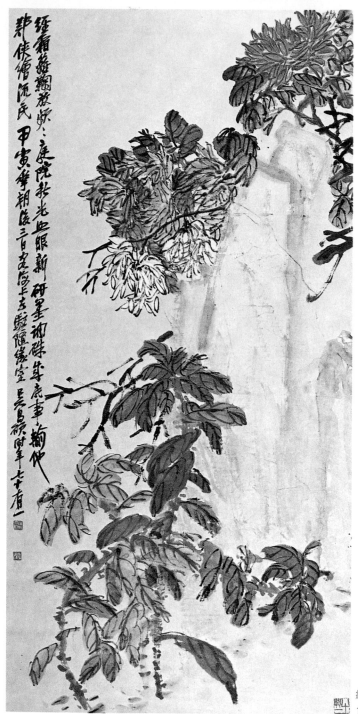

經霜籬菊圖
142×71cm

五　年表簡編

1844 年（清道光二十四年　甲辰）　　1歲

9月12日（農曆八月初一），生於浙江省安吉縣鄣吳村。
父名辛甲，時年24歲。

1848 年（清道光二十八年　戊申）　　5歲

其父啓蒙識字。

1853 年（清咸豐三年　癸丑）　　10歲

始往鄰村私塾就學。

1857 年（清咸豐七年　丁巳）　　14歲

受父薰陶，始學摹刻，獲一石而屢加磨刻，勤勉不已。
既讀經史，並及詩詞。

1860 年（清咸豐十年　庚申）　　17歲

春，太平軍攻浙，後清兵尾追。隨家人避亂，與父散，
隻身逃亡。弟死於疫，妹死於饑。聘妻章氏，因離亂未
婚而亡。

1861 年（清咸豐十一年　辛酉）　　18歲

隻身漂泊，以野果、樹皮充饑。打雜工於宋姓人家。

1862 年（清同治元年　壬戌）　　19歲

流亡。

1863 年（清同治二年　癸亥）　　20歲

流亡於皖、鄂間。

1864 年（清同治三年　甲子）　　21歲

中秋，會同父親回鄉。家人九口歿於亂。父子相依爲
命，隨父耕讀。

1865 年（清同治四年　乙丑）　　22歲

受學官促赴試，中秀才。父娶繼室，家遷安吉城中。

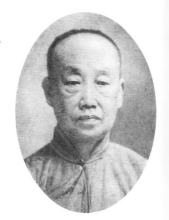

吳昌碩肖像

居樓題「篆雲樓」，書室曰「樸巢」，園曰「蕪園」。
教私塾，識詩畫友數人。

1866 年（清同治五年　丙寅）　23歲
從施旭臣習詩。兼習各家書法、篆刻。

1868 年（清同治七年　戊辰）　25歲
父逝。

1869 年（清同治八年　己巳）　26歲
負笈杭州，從俞樾習文字、訓詁及辭章學。編成《樸巢印存》。

1870 年（清同治九年　庚午）　27歲
冬，返里。就此留安吉苦讀習藝，鬻文課鄰人子爲生。更名薌圃，人稱「薌圃先生」。

1871 年（清同治十年　辛未）　28歲
刻「蒼石父吳俊長壽」印，爲今存最早印。與蒲華訂交。

1872 年（清同治十一年　壬申）　29歲
娶施氏爲妻。婚後往遊杭、滬、吳，尋師訪友。在上海識高邕之。於潘祖蔭、吳雲等收藏家處見甚多歷代鼎彝與名人書畫。識張子祥。

上海浦東
吳昌碩紀念館

1873 年（清同治十二年　癸酉）　30歲

生長子育。於安吉從潘芝畦學畫梅。又赴杭就學於俞
樾，識吳伯滔。

1874 年（清同治十三年　甲戌）　31歲

為杜文瀾幕僚。識金鐵老於嘉興，同遊蘇州，為忘年
交。金授吳識古器之法，由是愛缶，自署曰「缶」。集
拓印成《蒼石齋篆印》。

1875 年（清光緒元年　乙亥）　32歲

仍為幕僚。曾回故鄉。

1876 年（清光緒二年　丙子）　33歲

館湖州陸心源家。次子涵生。

1877 年（清光緒三年　丁丑）　34歲

集拓印成《齊雲館印譜》。詩稿六十餘首成《紅木瓜館
初草》。

1878 年（清光緒四年　戊寅）　35歲

往來於湖州、菱湖。刻印自題「仿完白山人」。

1879 年（清光緒五年　己卯）　36歲

集印拓成《篆雲軒印存》，為俞樾贊。作〈刻印〉長
詩。春，曾客吳興金杰寓。

1880 年（清光緒六年　庚辰）　37歲

寓蘇州吳雲幕中。以《篆雲軒印存》求教於吳，吳稍
刪，更名為《削觚廬印存》。曾赴丹陽、鎮江。欲師事
楊峴，楊固辭。

1881 年（清光緒七年　辛巳）　38歲

仍為幕僚。生活清苦。春，曾遊嘉興。集拓近作為《鐵
函山館印存》。

1882 年（清光緒八年　壬午）　39歲

春，攜眷居蘇州。生計清苦。友薦作縣丞小吏。金杰贈

大缶，以「缶廬」爲別號。刻「染于倉」印。跋〈石鼓〉拓本。與虞山沈石友交。

1883 年（清光緒九年　癸未）　40歲

正月，赴津沽，候輪於滬識任伯年，一見如故。任爲畫像，楊峴署〈蕪青亭長像〉。三月返滬，與盧谷、任阜長交。始肯以畫示人。《削觚廬印存》版已裝成。

1884 年（清光緒十年　甲申）　41歲

在蘇州延王璜爲兩子課讀。遷居西晦巷。刻「吳俊長壽」印。刻「苦鐵」印，題：「苦鐵良鐵也。周禮典□□絲則受功而藏之。鄭云：「良當作苦，則苦亦良矣。甲申春，昌碩記。」楊峴爲《缶廬印存》題詩。刻「牆有耳」印等多件。購〈河平四年造署舍記〉刻石拓本及〈孝禹碑〉拓本。跋《董其昌雜臨各家書冊》。得《元康三年磚》，因刻「禪甓軒」印。

1885 年（清光緒十一年　乙酉）　42歲

與林海如同館吳雲寓。於蘇州獲「大貴昌磚」。作〈懷人詩〉十七首，念金鐵老、楊峴、楊香吟、施旭臣、陸廉夫等。秋，赴嘉定，阻風，騎行十餘里宿寺中，詩紀之。爲〈公方碑〉題詩。刻「苦鐵無恙」、「顯亭長」、「仁和高邕」、「安吉吳俊章」、「不雄成」等印。

1886 年（清光緒十二年　丙戌）　43歲

三子邁生。赴上海，任伯年爲作〈饑看天圖〉，自題長句。爲任刻「畫奴」印。曾至虞丘。作《十二友詩》，記張子祥、胡公壽、吳瘦綠等。爲蒲華刻「蒲作英」印。伯雲以漢唐鏡拓本見贈，刻「慶雲私印」報之。刻「安吉吳俊昌石」、「則藐之」等印。

1887 年（清光緒十三年　丁亥）　44歲

多，移居上海吳淞。爲沈雲、吳秋農、馮文蔚刻「石門

沈雲」等印。跋庸公藏「乾」字不穿本〈曹全碑〉。沈石友贈赤烏殘磚，以詩謝。有詩留別楊峴。爲叔眉集獵碣七言聯。作〈吟詩圖〉題長跋並詩。在滬作擬石濤筆法山水一幅，自題「狂奴手段」。吳伯滔贈山水幛，索寫梅花，應之並題詩。爲潘瘦羊、沈石友畫梅。刻「高陽酒徒」、「鶴間亭民」等印。

1888 年（清光緒十四年　戊子）　45歲

春，爲楊見山七十壽，作蟠桃大幛，題詩以祝。長子育歿。女丹姮生。夏，西郊荷開，蒲華邀往，有詩。刻「磚癖」、「窳庵」印。任伯年爲作〈酸寒尉像〉。從任學畫，誼在師友。作巨幅〈紅梅〉。作〈小楷自書詩稿冊頁〉等。

1889 年（清光緒十五年　己丑）　46歲

《缶廬印存》成集刊行，自爲記。治「張之洞」、「石墨」、「任和尙」等印。行散氏鬲拓本。作〈贈子諤臨「石鼓」四屏〉，書〈蝸寄盦〉額。作〈芙蕖圖〉、〈菊花圖〉等。王復生爲作小像，自題詩二首。

1890 年（清光緒十六年　庚寅）　47歲

居滬。正月與友好集，紀念倪瓚。施旭臣歿，詩哭之。應沈石友邀至虞山遊。冬，奉令赴嚴家橋粥廠發流匄棉衣。識吳大澂，遍覽所藏。效八大山人畫，自題古風一首。作〈歲朝圖〉、〈爲稷臣書舊作四屏〉、〈贈槐廬篆書四屏〉等。

1891 年（清光緒十七年　辛卯）　48歲

日本書家日下部鳴鶴來訪，極推重吳昌碩書法，譽爲「草聖」。春，曾作山水一幅，頗自得意，跋：「人謂缶道人畫筆動輒與石濤鏖戰，此幀其庶幾耶？」題徐渭〈春柳遊魚圖〉。爲楊峴作〈顯亭歸老圖〉並題詩。爲

施夫人作〈採桑圖〉。

1892 年（清光緒十八年　壬辰）　49歲

居滬，隨筆摘記生平交遊傳略，約二十餘篇，定名《石
交錄》，請楊峴斧正，譚復堂題序。任伯年為作〈蕉蔭
納涼圖〉。作〈梅石圖〉、〈蕉園圖〉、〈贈仲修六首

吳昌碩的畫室

詩卷〉等。夏，集所藏磚硯十餘方，拓為四屏，寄贈施
石墨。為任伯年藏〈寶鼎磚硯〉鏤刻銘言。冬，作〈漠
漠帆來重〉、〈聽松〉等山水畫八幅。為鄭文焯治印數
十方，如「小瑕」、「文焯私印」等。

1893 年（清光緒十九年　癸巳）　50歲

二月，在滬編所存詩為《缶廬別存》刊行。十一月，客
皖江。北方水災，受命赴津沽發票輪錢。作〈為少田篆
書聯〉。刻「金石書巢」、「蕉硯齋」等印。畫〈秋亭
圖〉，為妻弟施為畫〈鍾馗圖〉等。

1894 年（清光緒二十年　甲午）　51歲

二月，在北京以詩及印譜贈翁同龢。十月，中日戰事
起，中丞吳大澂督師北上禦日，隨之北上參佐幕僚，北
出山海關，作〈亂石松樹圖〉。在榆關自刻「俊卿大

利」印。春日曾刻「遲雲仙館」印，作〈荷花圖〉、
〈天竹〉。旋吳大澂兵敗回籍。與蒲華合作〈歲寒交〉
圖。冬，作山水橫披。

1895 年（清光緒二十一年　乙未）　52歲
二月，繼母楊氏病重函催返，奉母來滬頤養。任伯年爲
作〈棕蔭憶舊圖〉、〈山海關從軍圖〉。十一月，任病
逝於滬，作詩哭之，並撰聯稱任「畫筆千秋名」，自傷
「失知音」。刻「破荷亭」、「缶無咎」、「躬行實
踐」、「千尋竹齋」、「倉碩」等印。自作詩題〈削觚
廬印存〉後。爲楊峴作〈孤松獨柏圖〉等。擬雪个筆法
作安吉名勝〈獨松關圖〉，作〈好壽
圖〉、〈墨荷圖〉，並題：「八大昨
宵入夢，督我把筆畫荷。」友顧若
波、吳伯滔亦同年歿，甚傷。

1896 年（清光緒二十二年　丙申）　53歲
秋，曾客蘇州。楊峴卒，爲之修墓
道。刻「泰山殘石樓」印贈高邕之，
刻「破荷」、「吳俊之印」、「陶文
冲五十以後書」、「適夢草堂」等
印。作〈巨石〉一幅於花朝日，作
〈墨貓〉一幅懷任伯年。得古碑拓數
十種，有詩紀之。

吳昌碩臥室一角

1897 年（清光緒二十三年　丁酉）　54歲
曾去常熟、無錫、宜興遊歷訪友，有
詩紀之。日本國書法篆刻家河井仙郎受日下部鳴鶴影
響，仰慕吳昌碩，寄作品求教；吳昌碩復長信爲教。元
日作〈紅梅〉並詩。作〈小戎詩篆書四屏〉、〈贈可良
篆書聯〉、〈菊花圖〉、〈巨石〉、〈貓〉等。刻「高

聲公」「心月同光」等印。

1898 年（清光緒二十四年　戊戌）　55歲

在蘇州。赴宜星訪〈禪國山碑〉，有詩。七月，偕二子涵回故鄉鄣吳村。重陽日，偕子涵、邁及友人汪鷺汀、蔣苦壺等登虎丘，有詩。有常熟行，謁翁同龢不值。刻「壽潛」、「苦鐵近況」、「石芝兩堪考藏墨本」、「麗芝閣審定」等印。

1899 年（清光緒二十五年　己亥）　56歲

在蘇州。五月，在津識潘祥生。日本河井仙郎赴上海，入吳門習印。刻「吳興潘氏怡室收藏金石書畫之印」、「祥生手刻」、「絳雪廬」、「吳昌石」等印。十一月，得同里丁葆元舉，任江蘇安東（今漣水）縣令。因不喜逢迎，一月即辭去。有「一月安東令」印。作〈竹石圖〉、〈老松圖〉、〈梅石圖〉、〈墨竹〉、〈霜月幽蘭〉等。

1900 年（清光緒二十六年　庚子）　57歲

在蘇州。正月，自刻「倉石」印，邊跋曰：「鹽城得倉字磚，茲仿之。缶道人記於袁公路浦，庚子春正月。」二月，至上海，患重聽。五月，如皋冒辟疆、裔鶴亭遊吳下，過訪。後獲鶴亭藏冒氏靈璧石一塊，於石背刊銘曰：「山岳精，千年結，前歸巢民後苦鐵。」俞樾爲《缶廬詩》作序。《缶廬印存》編成。河井仙郎經羅振玉，汪康年介紹以師事吳昌碩習印。治「丁仁友」、「藪石亭長」、「心陶書屋」等印。作〈天竹圖〉、〈墨竹圖〉等。

1901 年（清光緒二十七年　辛丑）　58歲

在蘇州。夏日外出訪友。曾遊南京，有詩紀之。治「老蒼」印。作〈團扇題畫詩〉、〈蘭花圖〉等。

1902 年（清光緒二十八年　壬寅）　59歲

在蘇州。曾赴析津（大興）。陳師曾隨先生學畫，頗加賞識。本年病臂加劇，極少治印。作〈梅花籌燈圖〉，殊蒼涼。作〈贈蟾亭「石鼓文」團扇〉等。

1903 年（清光緒二十九年　癸卯）　60歲

居蘇州。日本人長尾甲來訪，結誼師友。自訂潤格鬻畫。曾作客滬上嚴小舫之小長蘆館。繼母楊氏卒於蘇州，年七十七歲。八月初一，寫雙桃自壽，題曰：「瓊玉山桃大如斗，仙人摘之以釀酒。一食可得千萬壽，朱顏長如十八九。」作〈梅花圖〉、〈爲葉舟篆書聯〉等。自訂潤格。編壬寅前詩爲〈缶廬詩〉卷四。又〈別存〉一卷，合冊刊行。

1904 年（清光緒三十年　甲辰）　61歲

居上海。夏，吳隱、丁仁、葉品三、王福庵等聚於西湖，發起創立西泠印社。吳昌碩適杭，極贊同，公推爲社長。秋，病暴瀉，旋愈。十二月，移居蘇州桂和坊十九號，額其齋爲「癖斯堂」。夏，友施石墨病歿蘇州，爲之料理後事。收趙子雲爲弟子。刻「河間龐氏芝閣鑒藏」、「雄甲辰」、「蒲華」、「千尋竹齋」、「野聾」等印。作〈牡丹〉、〈桃花〉、〈荔枝〉、〈瓶花奇石〉、〈蔬香圖〉、〈紫藤〉等畫作。夏，題跋任伯年所作先生〈蕉蔭納涼圖〉。

1905 年（清光緒三十一年　乙巳）　62歲

居蘇州。二月，西泠印社建仰賢亭，吳隱摹刻浙派創始人丁敬身像嵌於壁間。有詩紀之。曾赴滬，詩贈張鳴珂、趙石農。趙石農拜先生。爲刻「山陰吳氏竹松堂審定金石文字」「石潛大利」印。作〈牡丹〉、〈玉蘭〉、〈天竹〉、〈桃石圖〉、〈紫藤圖〉、〈枇杷鳳

仙〉等畫。爲顧麟士作〈鶴廬印存序〉。

1906 年（清光緒三十二年　丙午）　63歲

居蘇州。九月，顧麟士以壽陽郁文端手書「鶴廬」二字
見示，爲題跋。又題顧所藏〈石舫圖〉。跋李龍眠畫
〈降龍羅漢〉。十二月，俞樾卒於杭，大慟，往弔。刻
「園丁生於梅洞，長於竹洞」印。作〈爲逸齋自書詩
軸〉，畫〈富貴神仙〉、〈破荷〉、〈寒燈梅影〉、
〈牡丹水仙〉、〈杜鵑花〉、〈桃花〉等作。爲陶齋的
詩題〈顏魯公書『張敬同殘碑』〉。

1907 年（清光緒三十三年　丁未）　64歲

二月，沈石友爲撰《倉公事略》。夏，友鄭文焯在滬獲
吳昌碩失竊之〈蕉蔭納涼圖〉來贈，大悅。跋〈仇十洲
畫山水〉、〈趙伯驌畫『夷齊圖』〉、〈周文矩畫『伯
牙橫琴』〉等。作〈蔬菜〉、〈菊〉等畫。

1908 年（清光緒三十四年　戊申）　65歲

春，至蘇州，刻「惜篁外史」印。爲丁輔之作詩題〈西泠
印社圖〉。十月，按沈石友詩意作〈短檠微吟圖〉。作
〈墨竹圖〉、〈蒼松〉、〈天竹水仙圖〉。跋〈史可法家
書〉、〈李龍眠畫佛像〉、〈錢選「青綠山水」〉、〈柯
九思「枯木竹石」〉、〈淳化閣帖殘本〉等。

1909 年（清宣統元年　己酉）　66歲

居蘇州。與諸貞壯識，以詩契，爲知音，過往甚密。諸
爲作《缶廬先生小傳》。滬上高邕之、楊東山、黃俊等
創立上海豫園書畫善會，吳昌碩受邀參與，公推高爲會
長。夏，赴江西，有詩紀。得趙撝叔〈斷萬氏爭葬地朱
判〉，長歌爲題。刻「明月前身」、「暴書廨」、「且
飲墨沈一升」、「適園藏本」印。作〈本筆圖〉、〈水
仙天竹圖〉畫。書〈西泠印社篆書額〉、〈贈澹如臨

「石鼓文」〉軸〉。

1910 年（清宣統二年　庚戌）　67歲

居蘇州。元旦，展拜先人遺像，有詩紀。夏，江行至武漢，有詩紀。旋至北京，下榻友人張查客家，遍遊名勝。春，杭州戴壺翁發起壺園修禊，未及與，僅列名。是年病足。刻「處其厚」、「偶遂亭主」、「仁和高邕庚戌邕之」印。跋任伯年〈畫樹長春〉冊頁。跋〈毛公鼎拓本〉、〈唐寅山水卷〉、〈漢史晨碑〉等。作〈爲拔可篆書集杜詩聯〉、〈致須曼詩五箚〉等。經王震介紹日人水野疏梅來從習畫。

1911 年（清宣統三年　辛亥）　68歲

居蘇州。正月初二遊植園，有詩。初夏，至無錫小遊，有詩紀。六月，諸貞壯訪，於癖斯堂盡讀先生詩，圈點、題句。夏，移家上海吳淞，賃屋小住。與鮑簡廬等遊山塘，作五律。蒲華卒，大慟，爲之料理後事。刻「古桃州」印。作〈富貴多子圖〉、〈玉蘭牡丹圖〉畫。書〈爲雅賓自書詩五首團扇〉。詩題〈六舟僧手拓瓦當〉、題〈石濤畫〉、〈沈石田畫卷〉等。讀《散原集》有詩贈。

1912 年　壬子　69歲

居上海。春，遊徐氏園，有詩。八月初一，作〈自壽〉詩。十月，遊杭州西湖，宴集西泠諸友。諸貞壯自登州詩索畫梅，應之，並有和詩。識日本長尾雨山，爲題〈長生未央磚〉。是年，自刻「吳昌碩壬子歲以字行」印。刻「缶老」、「吳昌碩壬子以後書」、「虛素」等印。作〈玉蘭〉、〈籬菊〉、〈靈根圖〉、〈歲朝清供〉、〈蕉荷枇杷圖〉畫。書〈爲子雲白書詩三首扇面〉、〈荒山商盤聯〉。篆書「與古爲徒」四大字並

題。日人田中慶太郎編《昌碩畫存》刊行，為日本最早的吳昌碩畫集。

1913 年　癸丑　70歲

居上海。春，遷居山西北路吉慶裏九二三號，三上三下房，較寬敞。耳聾。重訂潤格。王一亭、王夢白投師門下。秋，梅蘭芳初赴滬獻藝，先生往觀，盛讚之，梅拜會吳昌碩，甚洽。重九，西泠印社正式成立，公推先生為社長。此後春秋佳日社聚，先生必往。為印社撰聯句。刻「野西」「吳押」「缶翁」雙面印、「無須吳」、「七十老翁」印。題跋〈文征明書〉、〈祝枝山草書「秋世」詩卷〉、〈董香光書「天馬賦」〉等。作〈花卉秋色圖〉、〈松鶴圖〉、〈歲寒圖〉、〈歲寒三友圖〉畫。書〈嚴氏別業題逍遙遊匾〉、〈為季中集宋本「石鼓」聯〉。

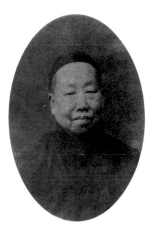

吳昌碩70歲留影

1914 年　甲寅　71歲

居上海。是年，與吳昌碩交三十餘年之朝鮮人閔蘭匂卒，先生曾為之刻印逾三百枚。九月，參與九老會，攝影留念，有詩紀；為王一亭治「能事不受相促迫」印。是月，日人白石鹿叟發起，在六三花園剪松樓為吳昌碩舉辦個人書畫展。冬，上海商務印書館輯先生花卉二十幅，印成《吳昌碩先生花卉畫冊》行世。上海書畫協會成立，被推為社長。《缶廬印存》三集由上海西泠印社刊行。自作詩題七十一歲小影。長尾雨山歸日，作山水墨梅贈之。為日本友人小栗秋堂撰〈秋堂展觀社記〉。跋門生趙子雲所購先生〈桃實〉。詩題〈韞玉樓遺稿〉。作〈西泠印社記〉。題李瑞清書冊。刻「人生只合駐湖州」、「半日

封」、「晏廬」、「家谷」印。作〈歲寒三友圖〉、〈牡丹〉、〈菊〉、〈桃實圖〉、〈雪山飛瀑圖〉等。書〈漢磚齋〉贈長尾甲。篆書「萬歲」二大字,〈節臨「祀三公山碑」〉、〈節臨石鼓第二〉、〈節臨「張遷碑」〉等。

1915 年　乙卯　72歲

是年,汪洵卒,繼之任海上題襟館書畫會會長。春日,與諸宗元、王一亭遊六三花園、遊杭州西湖。為杭州西泠印社作〈隱閑樓記〉。十一月,《苦鐵碎金》四冊印行,《缶廬印存》四集亦印行。刻「震仰盂」、「鶴舞」、「鮮霜中菊」、「小名鄉阿姐」印。訪得十二世從祖著《天月山齋歲編》詩集孤本。作〈墨竹圖〉、〈竹泉圖〉、〈羅漢像〉、〈梅枝清影圖〉、〈竹林高隱圖〉、〈黃山古松圖〉、〈依樣圖〉、〈徂徠之松圖〉、〈蟠桃圖〉、〈赤城霞〉、〈彌勒像〉、〈蕭寺古柏圖〉、〈長松梅石圖〉等。書〈石潛篆書聯〉等。題〈八大山人畫〉等。

1916 年　丙辰　73歲

作〈西泠印社圖〉並題詩。訪得十一世從祖著《玄蓋副草》。苦臂病。春,篆書「侶鶴草堂」。夏,篆書「師古軒」。夏、冬各書〈石鼓文〉。作〈徐大坤墓銘〉。刻「老繩」、「聽有音之音者聾」、「橤蔭草廬」、「稼田眼福」、「鑿楹納書」等印。作〈蘭石圖〉、〈枇杷〉、〈木犀圖〉、〈空谷幽芳圖〉、〈菊石圖〉、〈荷花圖〉、〈紅薔薇映綠芭蕉〉、〈梅樹寒英圖〉畫。題跋〈任阜長畫佛〉、〈沈周畫雪景山水〉等。

1917 年　丁巳　74歲

五月,施夫人病歿於滬。大病。七月,友沈石友病故於虞山,哀甚。冬,直隸、奉天水災,饑民數百萬,繪

〈流民圖〉，義賣書畫。李苦李來師。春，爲西泠印社撰聯。刻「西泠印社中人」、「吳昌碩大聾」、「缶翁」印。作〈乾坤清氣圖〉、〈象笋圖〉、〈珊瑚珠圖〉、〈藤花圖〉、〈神仙福壽〉、〈山茶〉、〈古柏〉、〈丹桂〉、〈梅花〉等畫。篆書〈懷素小像〉並題。書〈鯉魚麋鹿集字聯〉、〈題石濤畫詩〉、〈臨「石鼓文」四屏〉等。題跋〈王孟津草書卷〉、〈何子貞書冊〉等。

1918 年　戊午　75歲

居上海。三月，遊徐園。秋患小恙。曾遊虞山，見奚鐵生畫杏花，借歸擬其意畫。應商務印書館請作花卉十二幀，供《小說月報》封面用。春，命二子葬夫人於故鄉。八月，寫〈鄣吳村即景圖〉付次子涵。刻「傳樸堂」、「明道若昧」印。作〈歲朝清供〉、〈墨荷〉、〈牡丹〉、〈木瓜〉、〈富貴無極圖〉、〈桃〉、〈菊石圖〉等畫。書〈臨武梁祠題字軸〉、〈集舊拓『石鼓文』聯〉等。題〈任伯年九雞圖卷〉。

1919 年　己未　76歲

居上海。正月，重訂潤格。諸聞韻、諸樂三兄弟來拜訪。爲商務印書館作十二幀花卉冊作單行本出版。十二月，張弁群集拓先生刻印百餘枚，編成《缶廬印存》八卷，褚德彝作序。孫德謙、沈曾植爲先生詩集撰序。刻「餘杭褚德彝、吳興張增熙、安吉吳昌碩同時審定印」、「海日樓」、「龐元濟印」印等。作〈梅花圖〉、〈水仙〉及〈設色葡萄〉並題「草書之幻」。書〈石鼓文〉、〈集明拓『石鼓文』聯〉、〈自書五首詩卷〉等。

1920 年　庚申　77歲

居上海。重訂潤格。八月，梅蘭芳來滬獻藝，袁寒雲陪來謁，請益，贈畫梅。九月，孫雪泥集先生與趙子雲近作書

畫數十幅，編《吳昌碩、趙子雲合集》。日本長崎首次展出先生書畫。東京文求堂繼刊《吳昌碩畫譜》、長崎雙樹園刊行《吳昌碩畫帖》。孫長鄴生。王一亭為吳昌碩寫像。諸樂三來師。刻「以成室」、「蒿叟」、「瓠隱藏書」、「丁邦之印」、「馮煦之印」等。作〈芍藥圖〉、〈明笋圖〉、〈蘆橘薔薇〉、〈菊石圖〉、〈紅梅蒲草紫芝圖〉，為沈曾植畫〈海日樓圖〉並題詩。為馮君木畫〈梅〉等。書〈觀樂樓碑墨跡本〉、《集秦銘聯》等。題跋《李晴江畫冊》、《王孟津詩卷》等。

1921 年　辛酉　78 歲

二月，率子孫赴杭州參加西泠印社雅集，後作一圖紀遊。遊靈峰寺，登來鶴亭。春，以漢碑額遺意刻「恕堂」印。四月初八浴佛日，以鈍刀刻「我愛寧靜」印。同月，又刻「淡如菊」印。秋，荀慧生來滬執弟子禮。十二月，病頭癰。沙孟海入門。是年，與西泠印社同仁不辭辛勞，募得八千元鉅款從日商手中搶救回〈漢三老碑〉。日本著名雕塑家朝倉文夫為吳昌碩塑半身銅像，轉贈印社置「缶龕」中。日本大阪首次展出吳昌碩書畫，轟動藝壇，高島屋據此刊行《缶翁墨戲》，東京至敬堂出版《吳昌碩書畫譜》。是年，高邕之卒，有詩痛悼。刻「同治童生咸豐秀才」印。為長尾雨山篆書「無悶」二字並題。篆書〈天幬地載，山高水長〉聯。作〈為明之集「石鼓文」聯〉。作〈葫蘆圖〉、〈淺水蘆花圖〉、〈竹石圖〉、〈荼根圖〉、〈紫藤〉等畫。詩題《黃仲則手書詩冊》、〈費龍丁小像〉等。

1922 年　壬戌　79 歲

三月，赴杭州，西泠諸友五十餘人置酒為賀壽。置像之缶龕將竣工，有沈曾植撰書像贊，諸貞壯作〈缶廬造像

畫筆、石硯

記〉，王一亭投資築亭於龕上，王雲爲畫小像。夏，丁輔之輯先生近作編成《缶廬近墨》由上海西泠印社珂羅版刊行，由沈曾植題耑。重陽日，登一覽亭，詩紀之。王个簃托諸貞壯將印稿攜滬向吳昌碩請益，均一一批語。《吳昌碩〈石鼓文〉》印行。襟霞閣主人編《缶老人手跡》印行。友沈寐叟及弟子日人日下部鳴鶴逝。刻「老夫無味已多時」印。書〈節臨「散氏盤」〉、〈贈一亭聯〉、〈爲達三集「石鼓文」聯〉、〈爲鳳林寺書聯〉、〈集散嗝字聯〉、〈爲愼微集「石鼓文」聯〉。畫〈雪蕉書屋圖〉、〈菊石圖〉、〈桃實圖〉、〈修竹圖〉、〈孤山高枝圖〉、〈秋色斑斕圖〉、〈無量壽佛圖〉、〈五月江深草閣寒圖〉等。題〈吳齋畫榆關景物〉、〈朱半亭畫像〉等。

1923 年　癸亥　80歲

五月，丁輔之續輯《缶廬近墨》第二集由上海西泠印社刊行。春，遊餘杭縣超山，爲報慈寺前宋梅寫照，題長款，並撰聯。八月初一，八十壽誕，賦詩自壽，撰聯曰：「壽屆杖朝，銘並周書期不朽；歌慚奉爵，騷聞屈子獨能醒」，大書篆字「壽」計八十幅分贈親友，中有一幅由王一亭補鶴於下。壽宴盛極一時，晚有梅蘭芳、荀慧生等獻劇。是日，經李苦李介紹王个簃持印蛻求教。秋，遊龍華。冬，畫梅贈梅蘭芳。是年春，經諸聞韻推介，潘天壽得以求教，頗受器重，有長古一首爲贈，並書贈聯語：「天驚地怪見落筆，巷語街談總入詩。」是年弟子陳師曾卒於南京，痛惜不已，題「朽者不朽」四字。春，集《曹全碑》碑陰字成四言聯。書〈小楷扇面〉，極精謹。爲丁

輔之書篆「壽」字。書〈臨「石鼓文」田車軸〉、〈為
雲巢篆書聯〉、〈贈訥士集散盃聯〉、〈篆書壽字軸〉
等。作〈紫藤〉、〈仿石濤山水〉、〈獨松圖〉等。

1924 年　甲子　81歲

居上海。春，遊六三園看櫻花。數年前趙石農所贈虞山
特產砂石製硯，硯底磨穿一孔。王個簃來滬，入門下。
劉海粟持畫〈言子墓〉討教。上海書畫社刊行《吳昌碩
畫寶》。為蒲華《芙蓉庵燹余草》作序。書〈為南湖隸
書聯〉、〈為醉吟隸書聯〉、〈為疆公自書詩二卷〉
等。作〈桃石圖〉、〈葫蘆〉、〈墨葡萄〉、〈鐵網珊
瑚〉等畫作。是年，感嘆軍閥混戰，念憶故鄉安危，曾
作長古抒懷。題許苓西〈西湖歸隱圖〉。

1925 年　乙丑　82歲

居上海。元宵日，延王個簃課孫長鄴。同時王又執弟子
禮於先生。五月，乘人力車遇車禍受輕傷。秋，偕友人
飲半淞園，詩紀之。患肝疾，失眠。金西崖以自刻扇骨
見贈，詩謝。有詩答日籍友人橋本關
雪。是年對外號稱「封筆」，然有興
時仍作書畫。書〈為冠卿集古句
聯〉、〈贈六陽道人自書詩軸〉、
〈為少坡五十壽詩軸〉等。作〈石
榴〉、〈鐵網珊瑚枝〉、〈墨梅〉、
〈天竹圖〉、〈蕭齋清供〉、〈修竹
圖〉等。西泠印社刊行《吳昌碩畫
冊》。商務印書館輯先生七十歲以後
畫十六幀，珂羅版精印《吳缶廬畫
冊》出版，黃葆戊署。為沙孟海圈選
印稿，並題詩鼓勵，後馬一浮定名

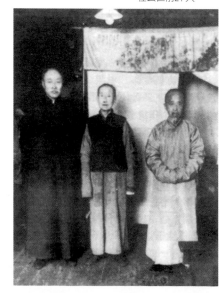

1927年11月2日與朱
古薇（右）、龔景
張（左）合影，時
在去世前27天

《蘭沙館印式》，沙亦由此列門牆。

1926 年　丙寅　83歲

居上海。春，至東園看櫻花，有詩。八月，以在西泠印社銅像旁所攝照片贈王個簃。王居先生家代為接客，以詩唱和，曾替先生代筆作詩，偶亦代筆作畫。冬，周夢坡約作消寒飲，有詩。又於李伯勤處作消寒飲，有詩。是年，沙孟海常問業。曾農髯曾攜自寫篆書求教。潘天壽攜畫山水障求教，先生諄諄以勖，並作長歌以贈，中有「只恐荊棘叢中行太速，一跌須防墮深谷」句。日本大阪高島屋第二次舉辦「吳昌碩書畫展」。日人堀喜二編《缶翁近墨》第二集刊行。日人友永霞峰常來謁，吳昌碩以所贈綾紙畫大桃為贈。弟子劉玉庵病歿蘇州，長歌挽之。上海西泠印社輯花果冊十二幀編成《吳昌碩花果冊》影印問世。書〈為拙巢六十壽詩軸〉、〈臨「石鼓文」軸〉、〈篆書七言聯〉、〈為嗣徽集「石鼓文」聯〉等。驚蟄日，作〈柏樹圖〉。畫〈牡丹水仙〉、〈天竹石〉等。為日人大谷作〈梅圖〉、〈松圖〉、〈竹圖〉。重題詩於陳崇光〈仿柯丹丘墨竹〉，題〈金農墨畫蔬果〉。

1927 年　丁卯　84歲

居上海。正月，周夢坡約飲春宵樓，有詩。春，去歲移植六三園中老梅繁花盛開，鹿叟招飲，有詩。三月，荀慧生在一品香補行拜師禮。本月，閘北兵亂，避居西摩路李全伯勤家，又至餘杭縣塘棲鎮小住，同遊超山，飲宋梅下，有詩。先生平生以梅花為知己，尤愛超山宋梅，遂認報慈寺側宋梅亭畔為長眠之所，囑兒輩遵之。至普寧寺看牡丹。夏，住杭州西泠印社觀樂樓，與王個簃留影於〈漢三老碑〉前。六月，次子涵逝於滬，家人未告知。重陽日，偕諸宗元、周夢坡、狄楚青等友在華

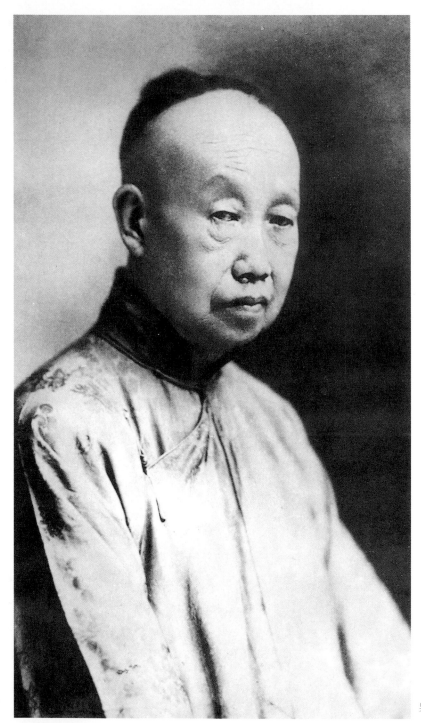

吳昌碩像

吳昌碩墓道

安公司崇樓登高，以詩唱和。十月，與朱古微、龔景張合影。書〈仙樂風飄〉額贈荀慧生。十一月，由杭回滬。十一月二日，為孫女棣英將於十五日出閣過分興奮致病。三日，作〈蘭花〉一幅並題詩，翌日即中風不起，此畫遂成絕筆。初六日（西曆11月29日）逝於滬寓，臨終前以四十五歲所作〈墨梅〉贈王個簃紀念。是秋，畫〈蘭花〉，作〈竹石圖〉、〈雜畫冊〉等。是年楊清磬為先生畫素描像。書「佛」字於柿葉上，贈王個簃。書〈置酒投壺聯〉、〈為雅初隸書聯〉、〈書贈君木三首箚〉、〈自書贈田父一首詩箚〉。作〈半日村圖〉並詩。初冬，為〈吳讓之印存〉題跋。卒後，門弟子私諡為「貞逸先生」。一九三三年葬於超山。

附：常用印

吟舫書畫

壽石

明月前身

野松亭

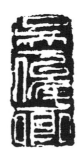

吳俊卿

晏廬

千里之路不可扶以繩

作英

五湖印丐（款）

石農

苦鐵不朽

汝穆（款）

雲壺臨古

棄官先彭澤令五十日

蒼趣

傑生小篆

破荷亭

明道若昧

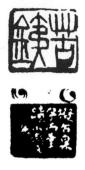

苦鐵

陶堂

破荷亭

園丁墨戲

暴書廚

默默道人

人生只合住湖州（款）

道法自然（款）

附：主要傳世作品目錄

冷香（見55頁） 1
1880年
93.5×39.5cm
上海朵雲軒藏

荷花 2
1886年
47.7×34cm
吉林省博物館藏

墨梅（見56頁） 3
1886年
103.5×25cm
浙江省博物館藏

荷花 4
1886年
98.5×46.1cm
浙江省博物館藏

梅枝 5
1888年
88.7×29.2cm
天津人民美術出版社藏

菊花 6
1889年
52×44.8cm
吉林省博物館藏

菊花 7
1889年
119×32.6cm
浙江省博物館藏

燈梅 8
1890年
85×55cm
吳長鄴處藏

折枝雙色梅 9
1890年
29×108cm
上海朵雲軒藏

山水 10
1890年
21.5×53cm
浙江省博物館藏

雪景山水 11
1892年
126×55cm
天津人民美術出版社藏

蕪園（原題山水） 12
1892年
116.1×33.2cm
浙江省博物館藏

山水 13
1894年
67×133cm
西泠印社藏

桃石 14
1896年
102×41.8cm
中央工藝美術學院藏

喬松壽石 15
1896年
134×66cm
西泠印社藏

墨荷 16
1896年
152.8×41.2cm
上海博物館藏

雙鈎叢蘭（見76頁） 17
1897年
149×40.5cm
吳昌碩紀念室供稿

辛夷花 18
1897年
135×66.5cm
湖州博物館藏

墨梅 19
1898年
134.5×66cm
中國美術學院藏

蔬果 20
1898年
68×33cm
嘉興博物館藏

寒香 21
1898年
148×40cm
西泠印社藏

墨竹　　　　　　　151
1922年
137×33.5cm
天津人民美術出版社藏

花卉　　　　　　　152
1922年
吉林省博物館

紅梅　　　　　　　153
1923年
137×34cm
北京故宮博物院藏

牡丹立石　　　　　154
1923年
119.2×48.5cm
天津人民美術出版社藏

眉壽　　　　　　　155
1923年
149×37cm
天津人民美術出版社藏

清供　　　　　　　156
1923年
109.5×40.5cm
中國美協上海分會藏

明珠滴露　　　　　157
1923年
185×31cm
吳養木處藏

自寫小像（見190頁）　158
1923年
105×56cm
安吉縣吳昌碩紀念室藏

觀瀑（見191頁）　159
1923年
51×22.5cm
西泠印社藏

清影搖風　　　　　160
1923年
129×52cm
西泠印社藏

蘭竹石　　　　　　161
1923年
132×71.7cm
浙江省博物館藏

超山宋梅　　　　　162
1923年
56.7×83.8cm
浙江省博物館藏

空谷幽蘭　　　　　163
1924年
22×134cm
吳昌碩紀念室供稿

無量壽佛　　　　　164
1924年
122×41cm
中國美協上海分會藏

桃石　　　　　　　165
1924年
151×69.5cm
中國美術館藏

玉堂貴壽　　　　　166
1924年
131.3×33.8cm
蘇州博物館藏

牡丹　　　　　　　167
1924年
77×33cm
中國美術學院藏

佛仙（見197頁）　168
1924年
諸涵處藏

秋光　　　　　　　169
1925年
北京榮寶齋藏

荷塘秋色　　　　　170
1925年
149×71cm
西泠印社藏

石榴　　　　　　　171
1925年
151.4×40cm
中國美術館藏

端陽清賞　　　　　172
1926年
132×40cm
天津人民美術出版社藏

菊石雁來紅　　　　173
1926年
151×40.5cm
北京故宮博物院藏

金鳳花　　　　　　174
1927年
39×49cm
中央工藝美術學院藏

菊蟹　　　　　　　175
1927年
101.8×50.8cm
中央工藝美術學院藏

墨筆古松　　　　　176
1927年
133.7×33cm
天津藝術博物館藏

玉潔冰清　　　　　177
1927年
119×47cm
西泠印社藏

國家圖書館出版品預行編目資料

吳昌碩/梅墨生編著，-- 初版。-- 台北市：
藝術家，2003（民92）
面；公分──（中國名畫家全集，6）

ISBN 986-7957-52-0（平裝）

1.吳昌碩--傳記　2.吳昌碩--學術思想--藝術
3.吳昌碩—畫家—中國—傳記

940.9886　　　　　　　　　　　92000010

中國名畫家全集〈6〉

吳昌碩（WU CHANG-SHUO）

梅墨生／編著

發 行 人　何政廣
主　　編　王庭玫
編　　輯　王雅玲、黃郁惠
美　　編　游雅惠、許志聖
出 版 者　藝術家出版社
　　　　　台北市重慶南路一段 147 號 6 樓
　　　　　Ｔ Ｅ Ｌ：(02)2371-9692～3
　　　　　Ｆ Ａ Ｘ：(02)2331-7096
　　　　　郵政劃撥：0104479～8 號 藝術家雜誌社帳戶

總 經 銷　時報文化出版企業股份有限公司
　　　　　桃園縣龜山鄉萬壽路二段351號
　　　　　TEL：(02)2306-6842

初　　版　2003 年 1 月 30 日
定　　價　新臺幣 480 元